반 고호

해설 / 鄭文圭

서문당 • 컬러백과 ——

서양의 미술 ③

鄭 文 圭 略歷

弘益大学校 絵画科 졸 / 서양화가 / 東京芸大
大学院 수학 / 서울 • 파리 • 도꾜 등 국내외서
개인전 8회 / 韓国日報大賞展, 中央美術大展
초대출품 / 1980년 渡佛 / 현 仁川教育大学 교
수

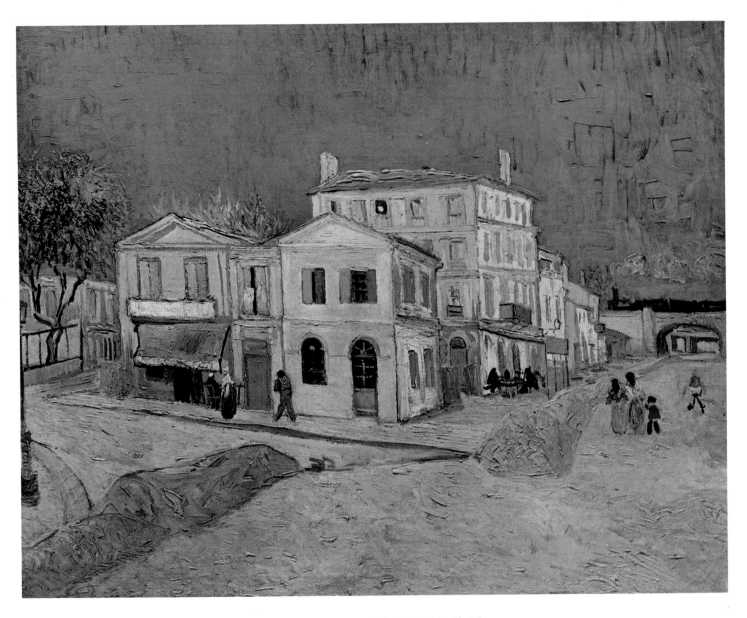

아를르의 고호의 집
LA MAISON DE VINCENT À ARLES

　강렬한 푸름과 노랑으로 화면을 2등분(二等分)하여 밝은 태양을
만끽하는 평화스러운 시골 마을의 인상을 설득력 있게 나타내고 있는
이 작품은 그의 조형적인 의도가 뚜렷이 느껴진다. 고호는 1888년 5월에
아를르의 역 가까운 라마르티느 광장에 있는 노란 집을 빌려 조금씩
손을 대고 가구를 넣어서 9월부터 옮겨 살았다. 고갱을 맞이하여 그의
그 불행한 비극을 일으킨 것도 이 집이었다. 「코발트 색의 하늘, 태양의
숨결 속에 자리잡은 집이나 그 가까운 곳…… 이 모티브는 어렵습니다.
그러나, 기필코 나는 그것을 쓸 만한 것으로 해보이겠읍니다.」
　바깥은 노랑, 속은 흰색으로 되어 큰 방과 작은 방의 두 개를 갖춘
이 조그만 집을 빌린 5월에 바로 이사들지 못한 것은 동생 테오가
가구에 너무 비용이 들까 걱정했기 때문이었다.

1883년 9월 캔버스 油彩 72×92cm
고호財団(암스테르담 시립 미술관) 소장

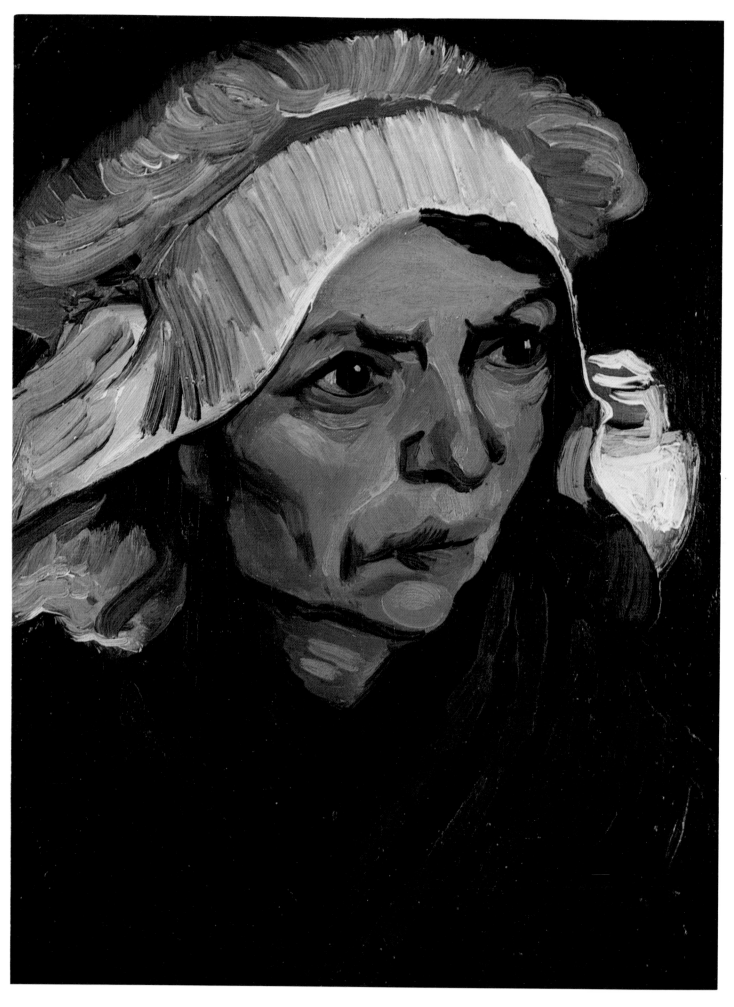

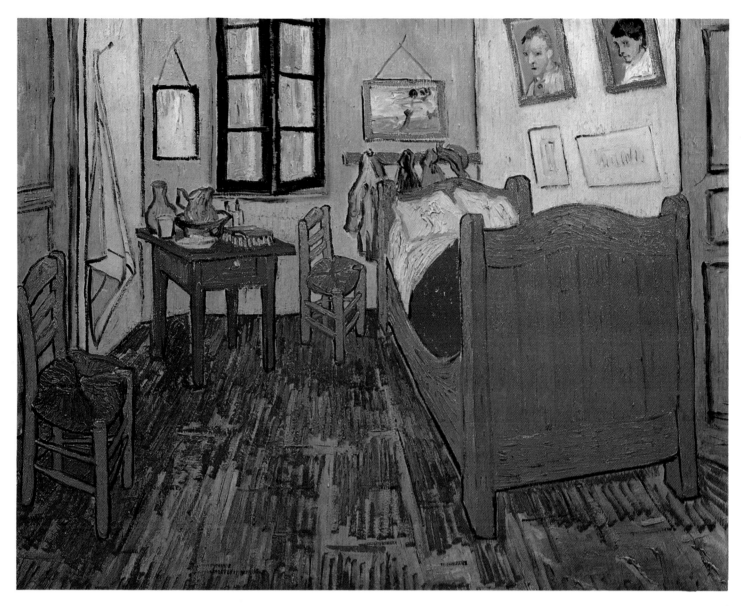

農婦의 얼굴
TÊTE DE PAYSANNE

　빛의 혜택을 받지 못한 풍토의
화가들일수록 빛에 대한 표현 의욕은 더욱
강렬했다. 렘브란트나 하르스에 이어
네덜란드 지방의 고전을 바탕으로 강렬한
빛을 갈망한 고호에게 찬란한 색채의 길을
열게 해 준다. 그의 내적 열정을 그대로
표현한 듯한 대담한 필촉(筆觸)의 엇갈림과
색채의 도입은 네덜란드 시대의 그의
어두운 색조의 작품 계열에서 마침내 남쪽의
밝은 세계를 향하여 출발하게 되는 의지를
느끼게 하는 주목할 만한 작품이다. 흙에서
나서 흙에서 죽는 남성적이 생명감을
느끼게 하는 농촌의 한 부인을 통하여
생존이란 한 고귀한 가치를 화면 가득히
풍기게 한다. 흙에서 느낄 수 있는
순수하고 신선한 감정을, 넓은 대지의
박력처럼 나타내었다고 할 수 있을 것이다.

　1885년 캔버스 油彩 41×31.5cm
　취리히 뷔르레 콜렉션 소장

고호의 방
LA CHAMBRE DE VINCENT

　아를르 시대에서 노란 조그만 집으로
옮겨간 후, 그 집을 예술가의 집으로, 또는
예술가들의 공동 생활의 터전으로 고호는
꿈꾸고 있었다. 실내에는 그의 취향에
알맞는 몇 가지의 가구를 볼 수 있다.
이것들은 그가 의도적으로 성격이 있는
분위기로 꾸미고 싶었던 생각을 읽게 하여
준다. 침대도 쇠침대가 아닌 농부들이 쓰던
건장하고 커다란 것으로 고르고, 의자 역시
무뚝뚝한 농부용의 것으로, 벽면에는
자화상을 비롯하여 수점의 그 자신의
작품이 걸려 있고, 그외 가구다운 가구가
없는 소박한 침실은 고호의 성격과 가난한
아를르 시대의 생활을 그대로 반영하고
있다. 아를르 시대에 그는 빨강·노랑·
초록·파랑·보라·주황, 여섯 색의
기본색을 아름답게 대비시키고, 또는
조화시켜 나갔는데, 이 화면도 그런
기초색을 바탕으로 하고 있으나, 비극
직전의 불안감이 감돌고 있다.

　1888년 10월 캔버스 油彩 56×74cm
　파리 인상파 미술관 소장

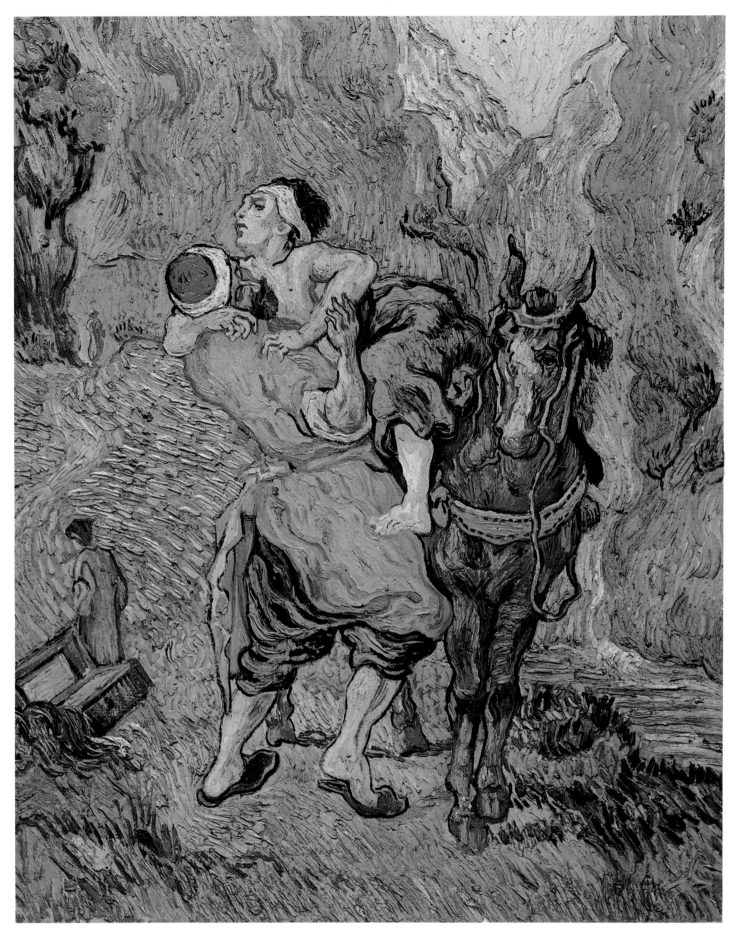

사마리아人
LE BON SAMARITAN
1890년 캔버스 油彩 73×60cm
오뗄로 클렐라 뮬러미술관 소장

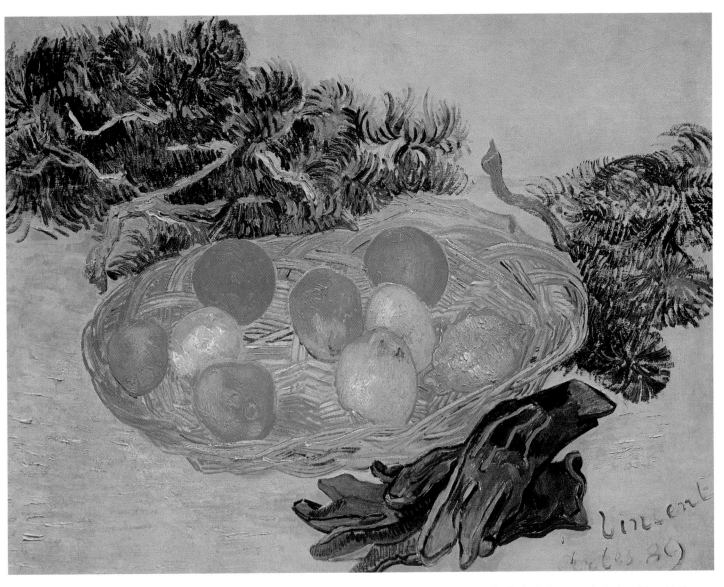

오렌지와 푸른 장갑이 있는 静物
NATURE MORTE·CITRONS ET GANTS
BLEUS

병원에서 나온 후 고호는 외출을 할 수
없었기 때문에 자화상이나 정물화들을 그의
방에서 그렸다. 이 작품은 병중에 그렸다고
볼 수 없을 정도로 밝은 색조에 의한
안정감을 추구한 정물화이다. 그가 그린
정물화는 극히 그의 주변에 혼히 볼 수
있는 손쉬운 것들, 예를 들면 해바라기,
의자, 신발, 책들이었는데, 이 정물은 과일,
향나무 가지, 장갑 등 제재로서는 비교적
이채롭다. 향나무 가지의 검은 초록,
오렌지의 밝고 선명한 색, 장갑의 붉은
보라색 등이 부드러운 바탕 위에 선명한
색채의 체계를 이루고 있다. 광주리의
테두리 선이나 과일의 윤곽선 등은
주저없이 그은 명확한 것으로, 이러한
손쉬운 현실적인 소재를 그리면서
화가로서의 직업의 안정감과 기쁨을
얻으려는 고호의 보다 뛰어난 작품 중의
하나라고 할 수 있을 것이다.

1889년 1월 캔버스 油彩 48×62cm
워싱턴 폴 멜론 콜렉션 소장

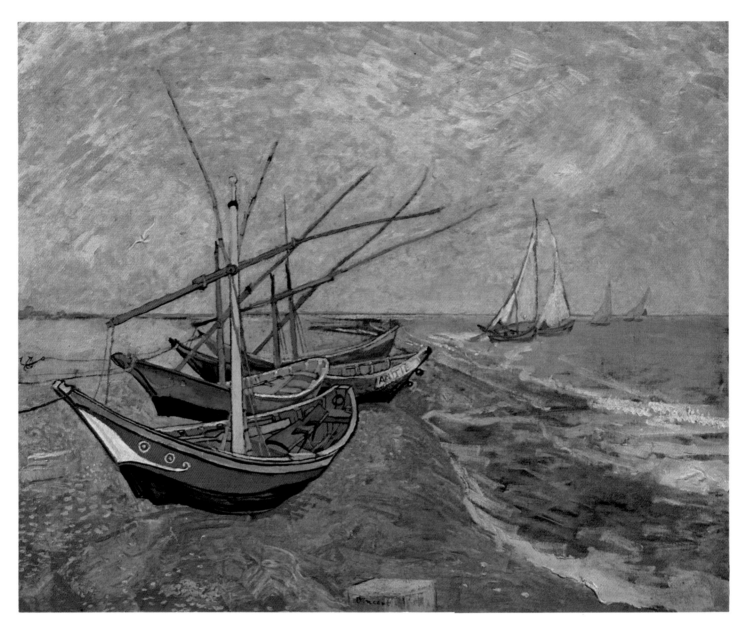

생트 마리의 漁船
BARQUES SUR LA PLAGE, SAINTES MARIES

측백나무
LES CYPRES

　남불(南佛)에서 제작 생활을 하면서 고호는 새롭게 눈에 뜨이는 온갖 이국적(異国的) 풍경에 대하여 호기심을 가지고 열중하였다. 1886년 6월 중순경 그는 지중해안을 멀리 돌았다. 로오느 하구(河口)에 위치한 생트 마리 해안, 더구나 처음 대하는 지중해의 색채가 그에게 제작 의욕을 북돋아 주었다. 해안에 들어 얹혀진 어선의 눈을 붙들어매는 색채, 기묘한 뱃머리의 뾰족 모양들이 현실적인 해안의 작은 배들과는 전연 다른 모습이었던 것 같다. 자연에 임의로 손을 가하지 않는 그였지만, 필연적인 요구가 있었을 땐 그것이 흡사 자연의 외관 그대로인 것처럼 데포르메를 하는 것은 그의 다른 작품을 통해서도 엿볼 수 있다.

　1888년 6월 캔버스 油彩 65.5×82.5cm
　고호財団(암스테르담 시립 미술관) 소장

　생 레미에서 발견한 보다 더 중요한 모티브는 병원에서 바라보이는 보리밭과 측백나무였다. 하늘을 향해 솟아오르는 측백나무(側柏), 배후의 밭이나 산을, 고호는 흡사 그 자신의 마음의 번민과 희망의 상징인 것처럼 응시했다. 대부분 직선에 가까왔던 아를르 시대의 필치 대신 휘어 구부려져 서로 대응하는 필치가 화면을 메운다. 일종의 바로크화인데, 그 장대한 리듬의 집합은, 한 그루의 측백나무라 할지라도 거대한 마음의 상징물로 변화시킨다. 고호는 비평가 알베르 오리에에게 「측백나무는 시골 풍경의 전형입니다. 그것은 해바라기에 필적(匹敵)하는 것이고 또한 그 대조이기도 합니다.」라고 쓰고 있다. 확실히 해바라기가 아를르 시대의 마음의 상징이라면, 측백나무는 생 레미의 마음의 상징으로, 산도 하늘도 대지도 측백나무의 호흡에 맞게 요동한다.

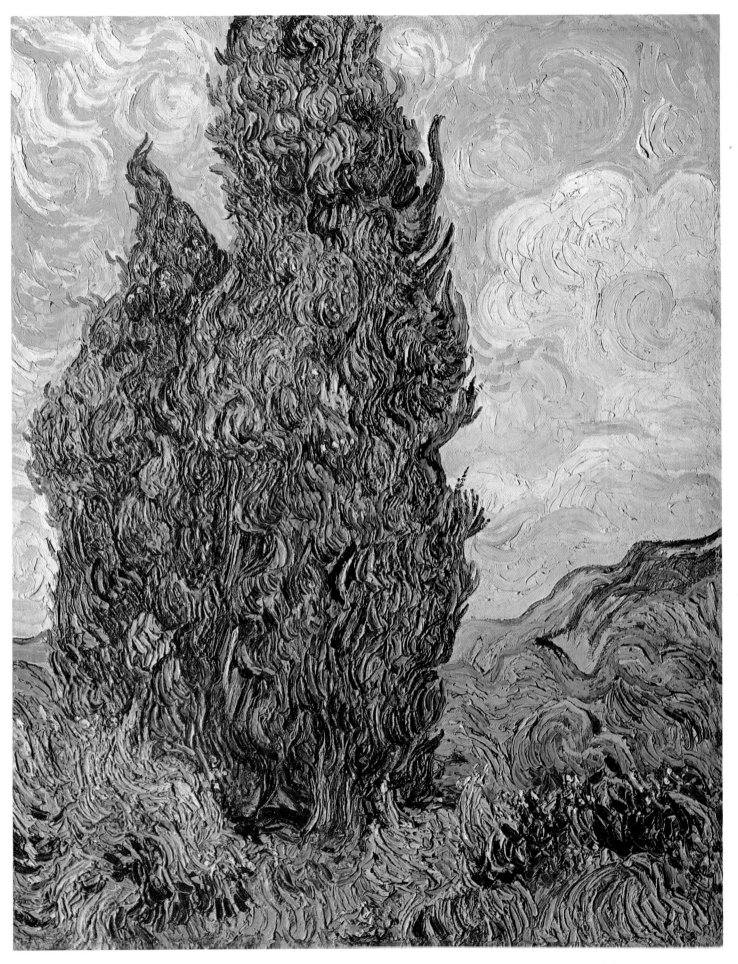

1889년 6월 캔버스 油彩 95×73cm
뉴욕 메트로폴리탄 미술관 소장

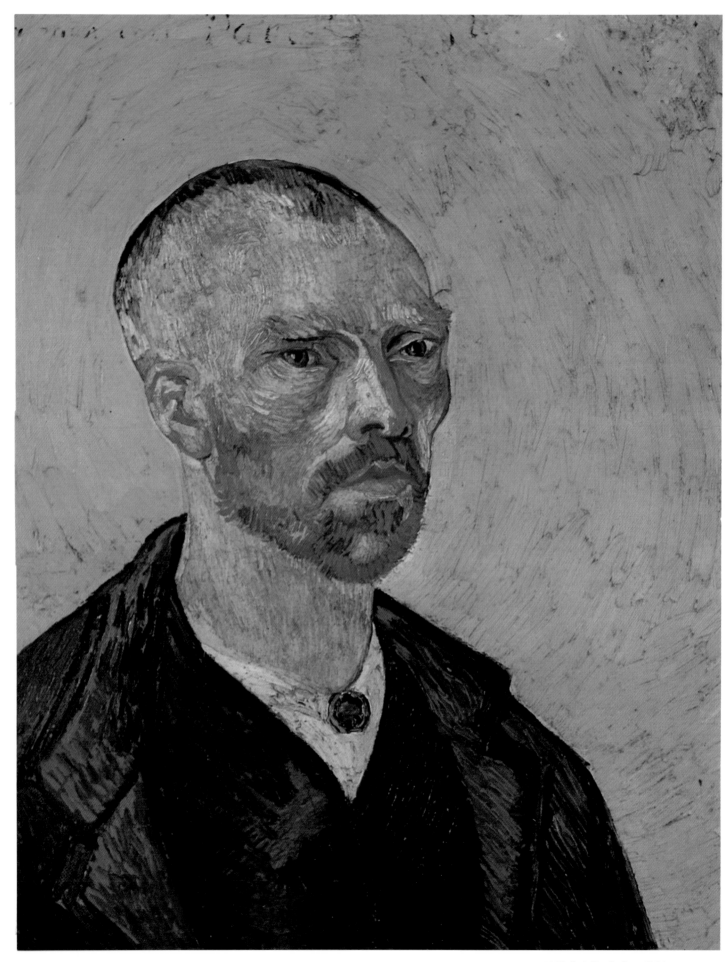

1888년 9월 캔버스 油彩 62×52cm
하버드 대학 포그 미술관 소장

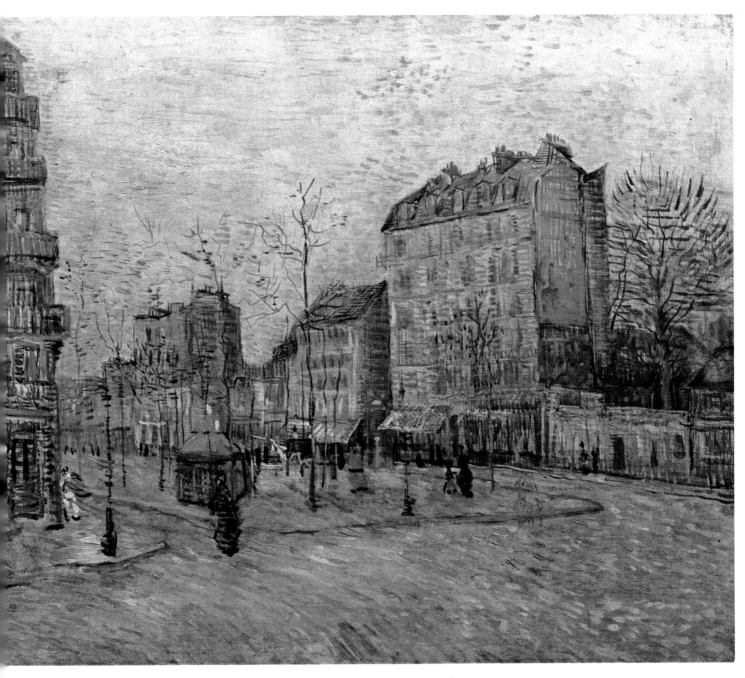

自画像
PORTRAIT DE LUI-MÊME

고호는 많은 자화상을 남기고 있는데, 그 하나하나가 당시 그의 내면 생활을 읽을 수 있게 솔직하게 나타내고 있다. 이 자화상은 고호 자신이 말했듯이 색채가 없는 회색 주조(主調)를 바탕으로 하고 있다. 그는 간혹 자기 작품을 친구들에게 선사하기도 하고 교환하기도 했다. 때로는 그를 이해하지 못하는 사람들에게까지도 작품을 나누어 주기도 했었다. 이 작품은 고갱과 교환한 〈자화상〉이며 〈밤의 카페〉와 같은 주(週)에 완성되었다. 그러나 〈밤의 카페〉가 빨강과 초록의 대조에 의한 강렬한 구성인데 비하면, 이 〈자화상〉은 상당히 억제되어 있다. 그것은 바로 그 무렵의 내면 생활에 있어 격한 동요를 나타내고 있고, 아를르 시대 초기의 안정을 깨뜨리고 평형을 잃은 흔적이 짧은 머리칼과 예리한 시선에서 잘 나타나고 있다.

클리치의 거리
BOULEVARD DE CLICHY

1887년 여름 캔버스 油彩 46×55.5cm
고호財団(암스테르담 시립 미술관) 소장

이 작품은 가장 신인상파적(新印象派的)인 영향이 두드러진다. 〈클리치의 거리〉는 고호의 파리 생활의 거점(拠点)이었고 당시 인상파 화가들과 교류를 밀접하게 하면서, 이 거리를 신인상파 동료(新人象派同僚)들의 거점으로 하고 싶어 했다. 그의 동생 테오와 함께 살던 아파트도 이 거리의 브랑슈 광장 바로 곁에 있었고, 로트렉의 본거지 물랑루즈도 이 거리에 있다. 그런 의미에서도 이 작품은 파리에서 고호가 파리의 공기에 동화(同化)되어 신인상파의 일원이 된 한 시대의 대표작이라 할 수 있을 것이다. 이 시대의 피사로나 시냑의 영향이 많이 느껴지기는 하나, 바람에 휘날리듯 한 도시의 공기와 거친 터치 등은 점묘적(点描的)인 기법(技法)으로 나타내어진, 그의 독자적인 개성이 풍부한 작품이라고 할 수 있을 것이다.

밤의 카페
LE CAFÉ, LA NUIT

1888년 5월부터 9월 18일까지 고호가 하룻밤에 1프랑씩으로 하숙하고 있던 아를르의 카페 드 라르카사르의 일부이다. 그는 사흘밤을 잠자지 않고 이 카페의 밤을 그렸다.

「가끔 나는 밤이 낮보다 한층 생생한 색채에 넘쳐 있는 것을 느낍니다.」, 「카페가 사람들을 나쁘게 하고 미치광이로 만들고, 죄를 범하게 하는 장소라는 것을 압니다.」 빨강과 노랑, 그리고 초록의 무시무시한 대비에 의하여 표현하려고 했던 고호의 의도는 화면 여기저기에 채워져 있다. 그러한 제작 의도를 꾀한 데는 뭔가 그의 쌓인 과로에 의한 정신 이상적인 과민한 상태에 기울어져 가는 징조를 느끼게 한다. 강렬한 빨강과 초록의 대비는 그의 조형적(造形的) 계산이라 하더라도 화면의 분위기는 어떤 광기(狂気)마저 느끼게 하는 그의 내재적(內在的)인 극한점(極限点)을 보는 것 같다.

1888년 9월 캔버스 油彩 70×89cm
예일 대학 미술관 소장

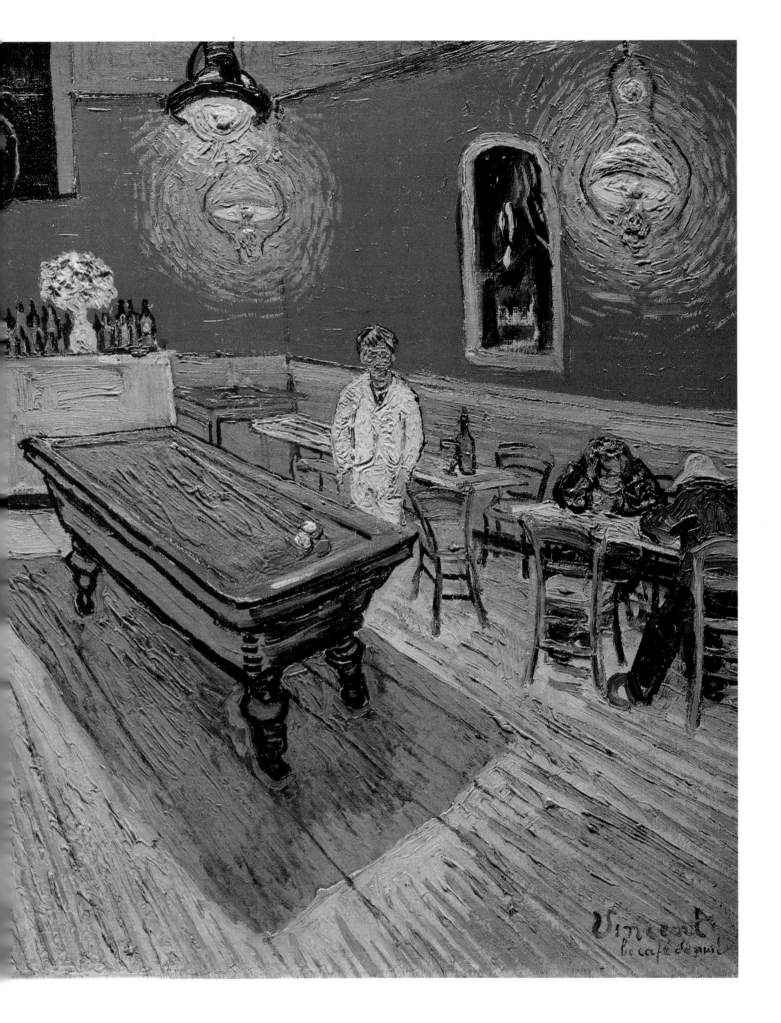

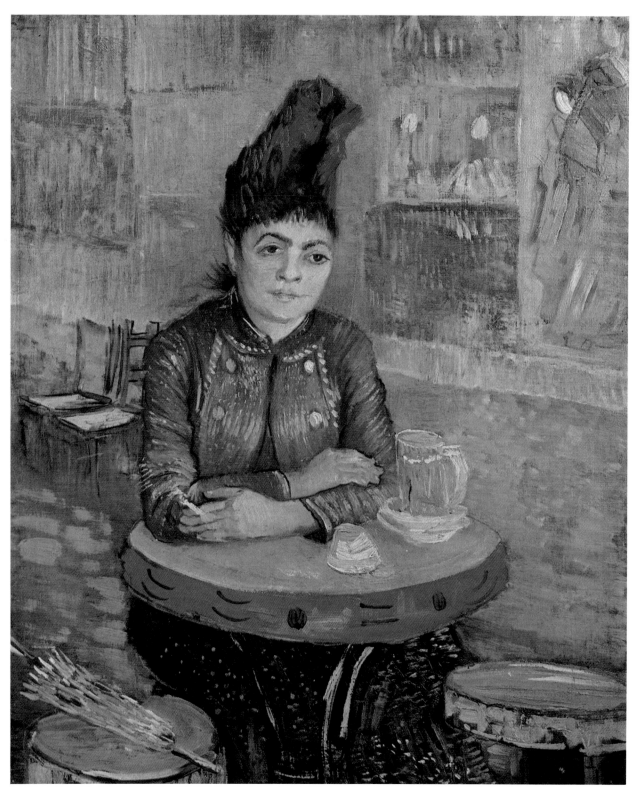

탬버린의 女人
LA FEMME AUX TAMBOURINS

1885년 4월에 카바레 카페 듀·탬버린이 개점되자, 이 술집은 예술가들이 많이 모여드는 장소가 되었다. 탬버린의 모양을 한 탁자나 의자, 접시 등, 그리고, 벽 장식까지도 그런 분위기를 한 이 술집의 실내 장식에 고호 자신도 참가했기 때문에 그도 그들 속의 하나가 되었었다. 모델의 이름은 알 수 없지만 로트렉의 작품에도 등장하는 이 여인은 탬버린 가게의 여인인지 직업 모델인지는 알 수 없으나,

바로 우리 나라의 장고 모양으로 된 의자와 탁자와 함께 포즈를 취하고 있다. 배경의 오른쪽에는 어슴푸레 그림이 걸려 있는데, 이 무렵 고호가 이 가게에서 더러 그의 친구들과 함께 전람회를 꾀했다는 설이 있는 것으로 보아, 전시된 작품과 함께 진열되었던 일본의 우끼요 에(浮世画)로 짐작된다. 이 무렵 로트렉과 고호는 서로 한 모델을 그리면서 더욱 관심있는 교류가 이루어졌었다.

1888년 캔버스 油彩 55.5×46.5cm
고호財団(암스테르담 시립 미술관) 소장

몽마르트
MONTMARTRE

1886년 캔버스 油彩 42×32cm
개인 소장

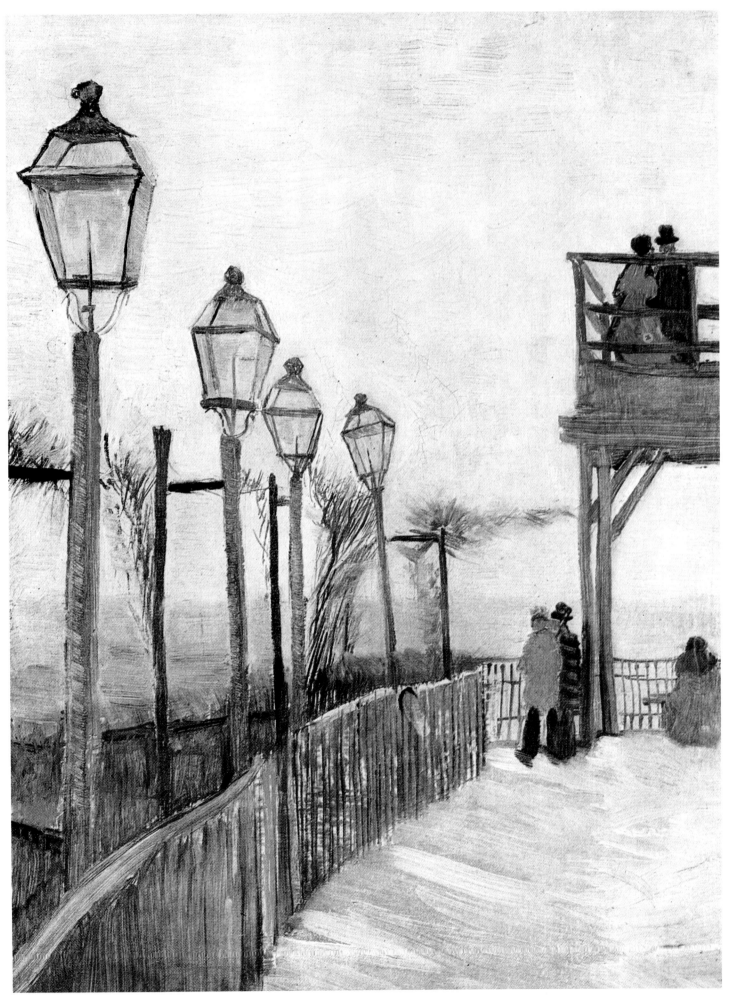

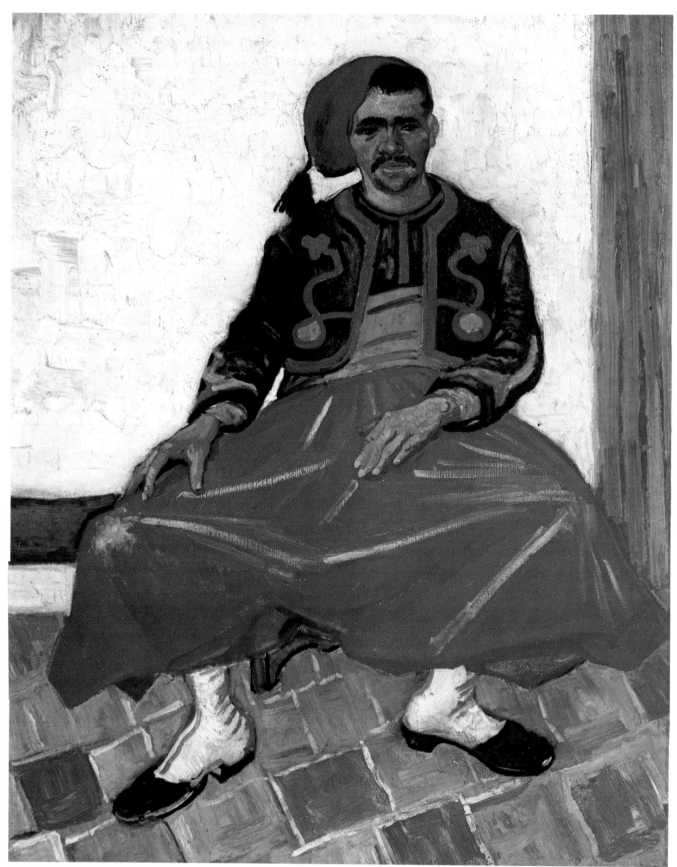

알제리아 土民兵
LE ZOUAVE

고호가 그린 인물화는 그 대부분이 그
모델의 성격을 반영할 수 있는 강한 인상을
주는 의상을 걸치고 있다. 이 알제리아의
토민병(土民兵)도 아랍 출생이라는 것을
한눈에 알아볼 수 있다. 이 소의 목과

호랑이의 수염을 가진 알제리아의 병사를
한번은 반신상(半身像)으로, 또 한번은
전신상(全身像)의 이 작품으로 그려 남겼다.
다른 인물화와 마찬가지로 이 남자의
소박함이나 이국풍(異国風)의 제복이
고호의 제작 의욕을 불러일으켰을 것이다.
화면상으로는 모델이 상당히 건장하고 큰
몸집을 가진 남자로 보이나, 고호의 편지에

적은 것으로는 몸집이 작은 청년이었다.
화면을 가득 채운 포즈, 힘찬 구도, 강한
색채가 인물을 크게 느끼게 하고,
의도적으로 계산된 구도는 아니지만 색채의
박력, 필치의 리듬, 직관적인 구도가
화면을 흔들림없이 정착시키고 있다.
1888년 8월 캔버스 油彩 81×65cm
뉴욕 라스커 콜렉션 소장

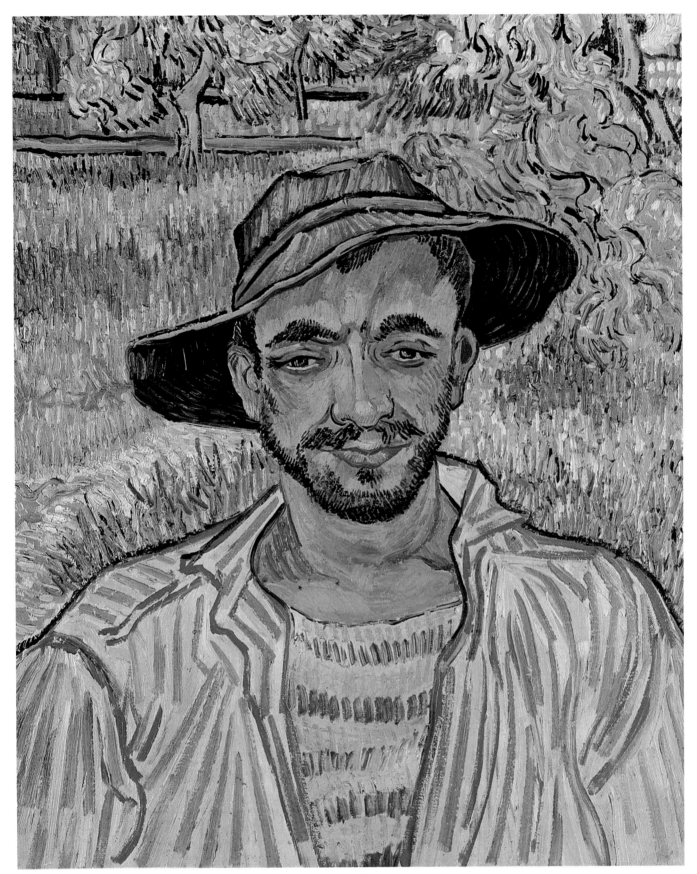

젊은 農夫
JEUNE PAYSAN

　황금색으로 무르익은 보리밭을 배경으로
그 멀리에는 아늑한 나무 숲을 이루고,
통상보나 낮은 위치에 인물의 반신을
배치한 이 초상화는 단순한 초상화라기보다
수확의 계절을 맞이한 농촌 풍경의 한

연장이라고 보는 것이 좋을 것 같다. 고호
특유의 필치와 색으로 화면을 통일시킨
대신 인물과 배경의 분위기를 서로 맞서게
배치하여, 그가 나타내려는 의도를 명백히
하고 있다. 생 레미 시대에 그가 많우
인물화를 그리지 못한 것은 병원에서 많은
환자를 대하면서도 상처 입은 그의 마음이
사람들과의 가까운 접촉을 거부함으로써

기회를 얻지 못했다. 이 농부의 초상은
네덜란드 시대에 그린 농부들과는 상당히
거리감을 느끼게 하는 작품이다. 날카로운
얼굴의 윤곽과 예리한 눈, 입술, 그
표정이나 성격을 그려내는 능력을 츄뷰히게
읽게 한다.
　1889년 5월 캔버스 油彩 61×50cm
　플로렌스 개인 소장

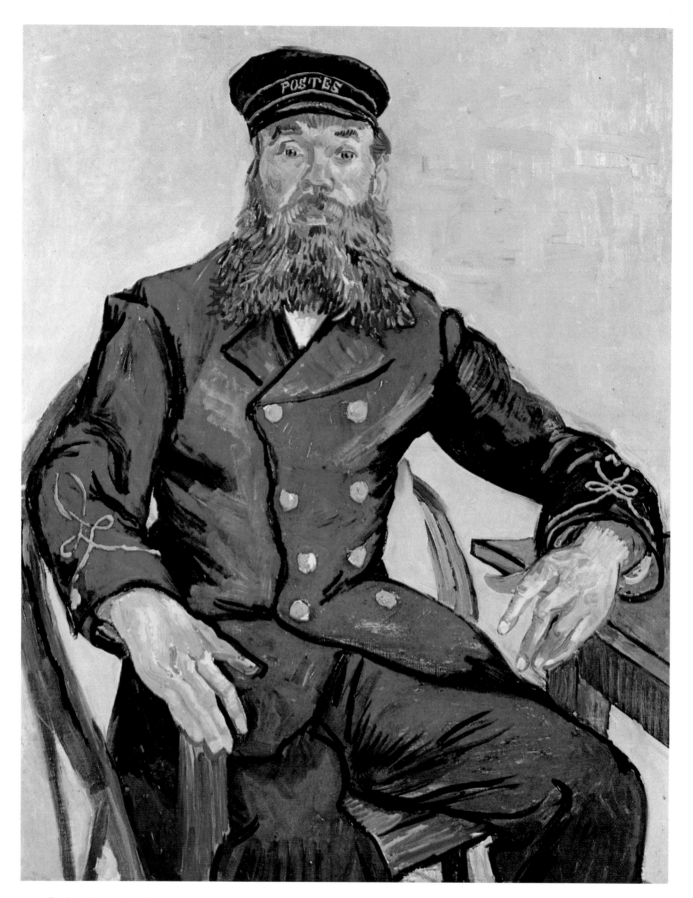

우편 배달부 루랭
LE FACTEUR ROULIN

고호는 아를르에서 약간은 사람들의
몰이해와 조롱 속에 둘러싸이기도 했지만,
제작의 틈바구니에서 한가롭게 밤의
카페에서 차츰 가까이 할 수 있는 친구들을

만들어 갔다. 「금빛을 장식한 푸른 제복을
입고, 수염을 길러 마치 소크라테스처럼
보이는 우편 배달부」의 루랭은 그 중에서도
가장 가깝게 영속적(永続的)인 우정을 갖게
되었다. 특히 그 배달부의 가족 전체와
친분이 두터워, 아들 아르망의 초상도
그렸고 부인도 그렸다.

1888년 8월 캔버스 油彩 79.5×63.5cm
보스턴 미술관 소장

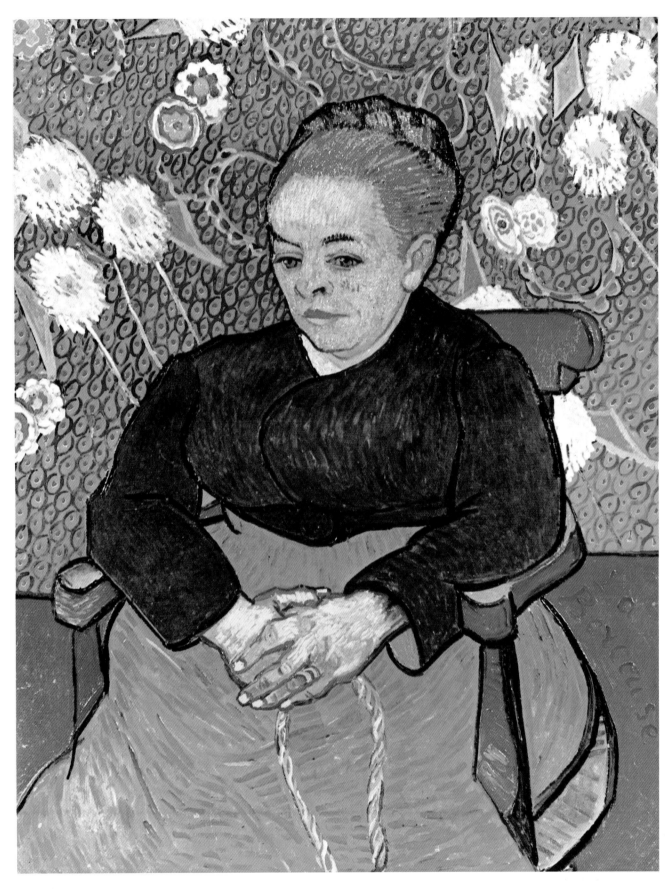

자장가 : 루랭의 부인
LA BERCEUSE : MADAME ROULIN

1889년 캔버스 油彩 92×73cm
보스턴 미술관 소장

우편 배달부 루랭의 부인을 그린
작품이다. 빨강, 노랑, 초록. 고호의
기본적인 색채 관계를 나타내는 보다
전형적인 작품이다.

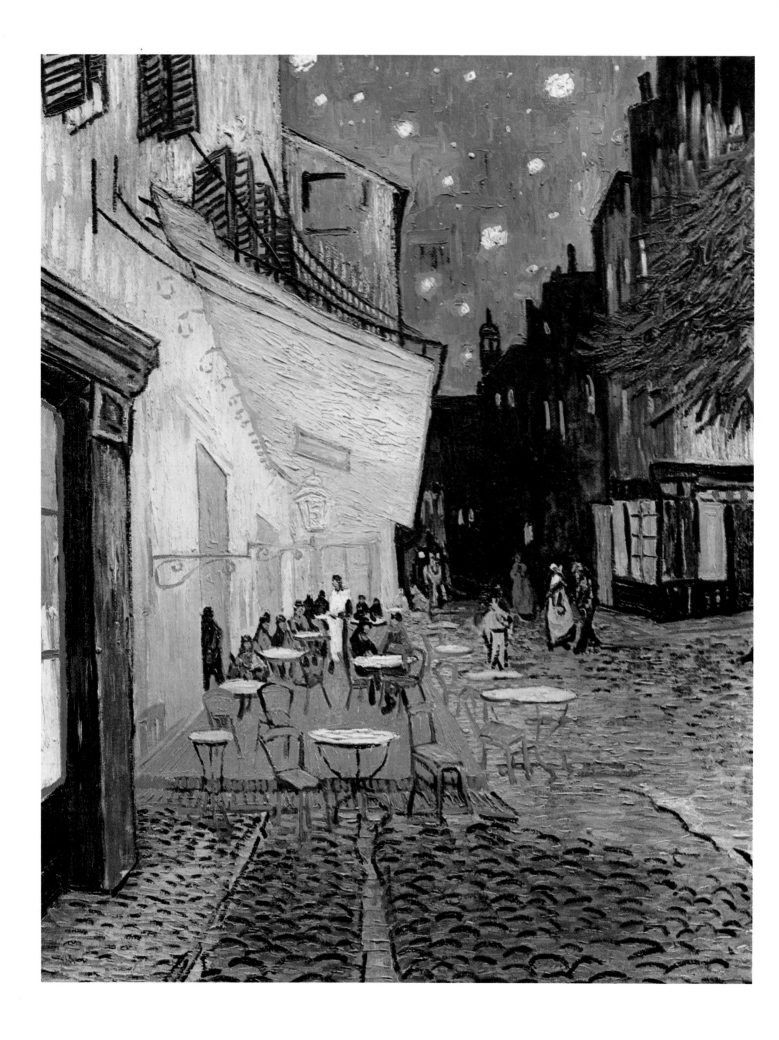

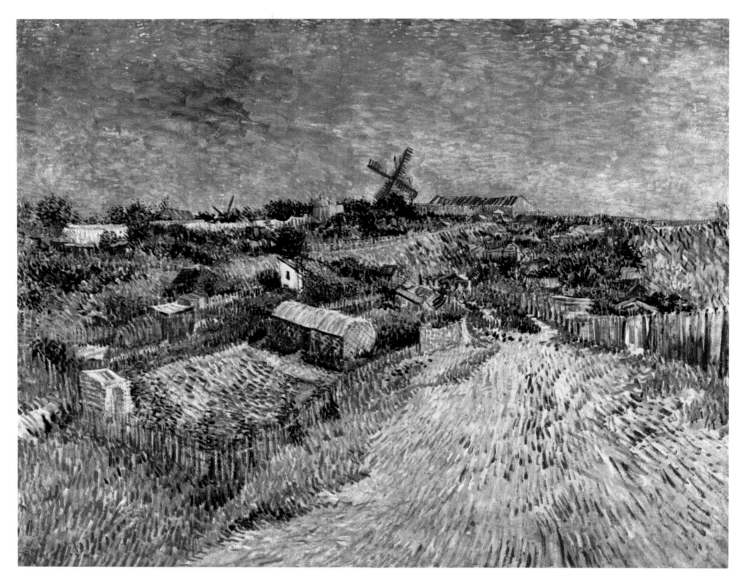

몽마르트르 언덕의 眺望
JARDINETS SUR LA BUTTE MONTMARTRE

밤의 카페 테라스
LE CAFÉ, LE SOIR

「두번째의 작품은 푸른 밤공기 속에 가스등 불빛에 비쳐진 카페의 바깥을 그린 것으로 파아란 별하늘이 내다보이고 있읍니다. 밤의 광장의 정경과 그 효과를 그리는 일, 혹은 밤 그 자체를 그리는 일에, 흠뻑 나는 열중하고 있읍니다.」 태양을 쫓아서 북쪽에서 남으로 남으로 내려왔고 또, 우연히도 자기를 닮은 해바라기에 열중했던 고호가 가을에 접어들면서 갑자기 밤의 광경에 열중하게 되는 것은, 인상파적인 홍미에서 로트랙이나 드가가 밤의 광선에 열을 올리던 것과는 다른 의미를 지닌 것이었다. 타는 듯이 마음의 낮을 향했던 그의 눈은 마침내 마음속의 보다 어두운 부분, 정신의 그늘진 부분을 향하게 되었다고 보아야 할 것이다. 푸른 별하늘과 가스등의 이상한 노랑색의 대조는 그의 마음속에 일고 있던 갈등을 그대로 표현한 것이리라.

1888년 9월 캔버스 油彩 81×65, 5cm
오텔로 크뢸러 뮐러 미술관 소장

고호가 파리에 와서 클리치가(街)의 아파트에서 살면서 그리기 시작한 풍경화 속에는 몽마르트르의 길, 언덕, 풍차 등 밝은 광선(光線)을 흠뻑 받은, 몽마르트르의 시리즈가 등장한다. 어두운 회색조(灰色調)의 풍경이 1886년부터 점차 밝은 화면으로 바뀌고, 그 다음 해에는 신인상파풍의 눈부신 밝음으로 변모하여, 이미 네덜란드의 침침한 하늘의 어두움은 모습을 찾을 수 없게 된다. 이 언덕이 지금은 한 치의 빈 땅도 없는 시가지로 바뀌었지만, 당시에는 즐비하게 늘어선 밭 사이로 오두막집 농가들이 평화스럽게 자리한 농촌의 정경을 맛보게 하는 교외(郊外)의 모습이었다. 이 작품은 몽마르트르 풍경의 대표적인 것으로 넓은 대지(大地)를 조망하는 듯, 공간을 크게 설정하는 등 큰 구도의 풍경화의 기초를 확립한 것으로 보여진다. 경쾌하고 리드미컬한 필치는 대지(大地)의 생동감을 더해 준다.

1887년 여름 캔버스 油彩 96×120cm
고호財団(암스테르담 시립 미술관) 소장

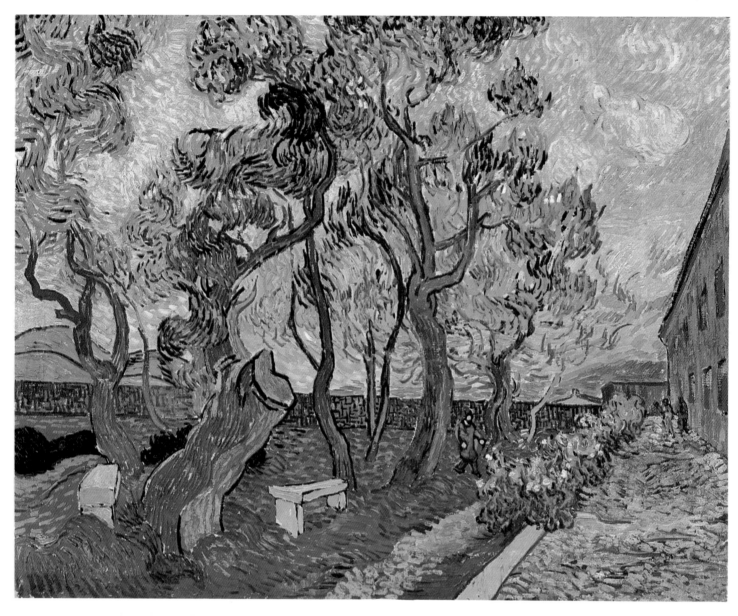

1889년 10월 캔버스 油彩 73.5×92cm
에센 폴크왕 미술관 소장

생 레미의 精神病院 뜰
LE PARC DE L'HÔPITAL À SAINT·RÉMY

「이것은 지금 내가 입원하고 있는
생 레미의 요양소의 조망(眺望)이다.
오른쪽에는 병원의 벽과 회색의 테라스,
꽃이 저버린 무성한 장미의 덩굴. 왼편
뜰의 지면에는 홍다색(紅茶色) 태양에 타고
있는 소나무의 낙엽으로 어우러지고 있다.
뜰의 경계에는 커다란 소나무가 몇 그루
심어져, 둥치도 가지도 홍다색으로
물들어 있지만, 잎의 초록에는 검은색이
섞여 있어 뭔가 슬픈 느낌이 든다.」고호는
이렇게 친구 베르나르에게 이 그림에 대한
설명을 하고 있다. 병원에서 폐쇄된 채
둘러싸인 상태, 그리고 그 둘러싸인 속에서
타오르려는 마음, 그런 것을 상징하듯 한
화면이다. 거의 대부분은 평탄해야 하는
지면이나 테라스까지도 일렁거리며
동요하고 있다. 고호는 소나무를 「검은
거인」이라 부르고, 실제의 정경 인물에
대조시키고 있다. 그 점에도 그의 마음을
읽을 수 있을 것이다.

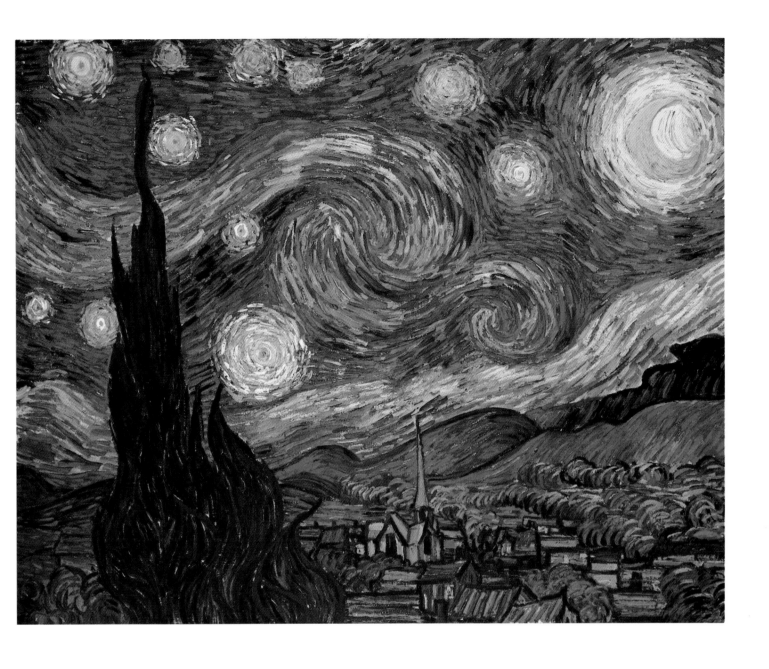

별 달밤
NUIT ÉTOILÉE

생 레미에 옮겨 온 고호의 화면은 아를르 시대에 비하여 한층 침잠된
색채를 쓰고, 필치는 보다 다이내믹하게 되고 동적인 곡선의 자유로운
발전에 의한 일종의 묵시록적(默示錄的)인 팬터지를 만들고 있다.
고호가 몽상적이거나 환상적이란 것은 아를르 시대까지의 작품에서는
그 표면적인 흔적(痕迹)을 찾아볼 수 없었다. 그는 항상 현실에 밀착한
듯했다. 그러나, 생 레미에서의 그의 작업은 본질적인 서정을 보인다.
그는 자연이나 물체와 마음으로 통하는 일종의 주술사(呪術師)이기도
하며, 그 기술적인 제어력(制御力)의 완성과 마음의 성취가 마침내
생 레미 시대에 있어 몽상가로서의 고호를 낳게 한다. 별들이 소용돌이를
이루고, 모든 것이 구심적인 운동과 통일된 움직임을 나타내는 장대한
밤의 시(詩)는 자연과 사물의 내면에 와 닿는 것에 의한 서정성과
신비성을 나타내고 있다.

1889년 6월 캔버스 油彩 73×92cm
뉴욕 근대 미술관 소장

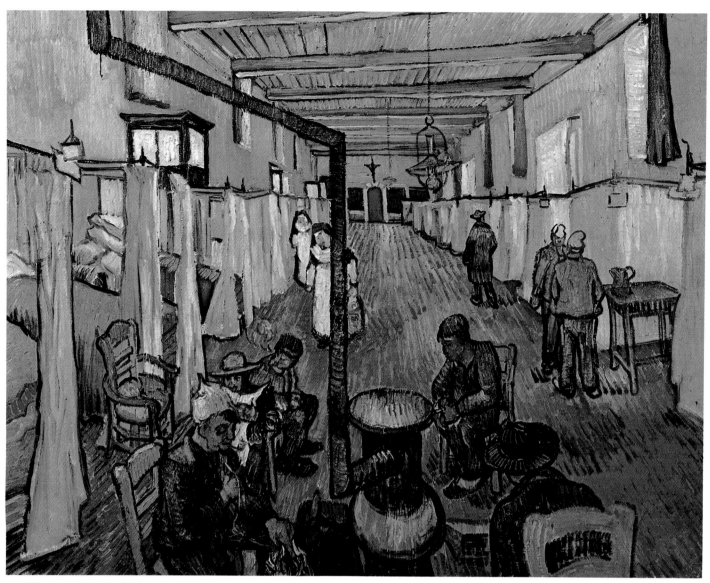

아를르요양원의 내부
LA SALLE DE L'HÔPITAL À ARLES
1889년 캔버스 油彩 74×92cm
개인 소장장

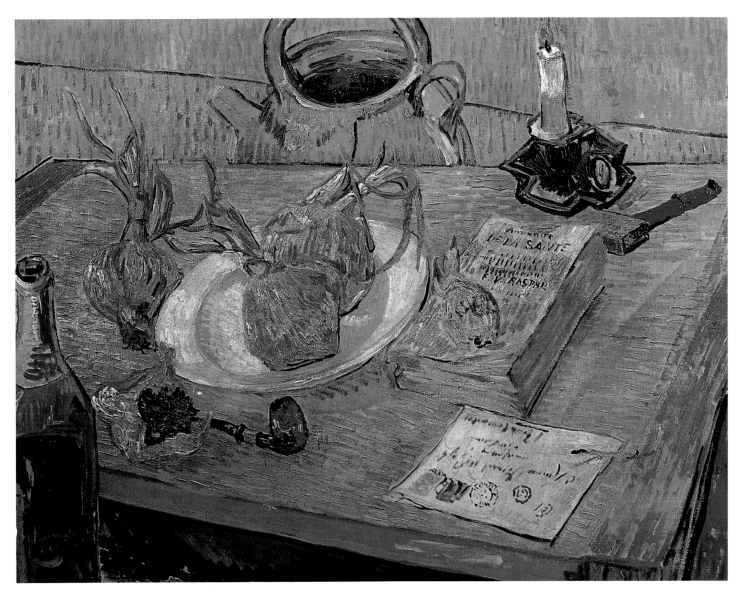

양파가 있는 **静物**
NATURE MORTE AUX OIGNONS

이 작품도 아를르의 병원에서 퇴원한
직후의 정물화인데, 「내일부터 일에 치중할
마음이다. 그리는 습관을 다시 되찾기
위하여, 먼저 정물을 1, 2점 시작하게 될
것이다.」라고 테오에게 보낸 편지에 쓰여
있다. 술병, 물주전자, 양파, 냅킨,
담배쌈지, 파이프, 양촛대, 성냥통,
테오로부터의 편지, 라스파이유라는
의학자에 의하여 쓰여진 의학서. 이런
것들은 모두 고호의 생활 중심부에 있는
모든 것이었다. 이것들은 당시 그의 생활의
전부였다. 아마도 그는 단지 그리는 습관을
되찾기 위한 방법으로서만이 정물을 그린
것이 아니라, 평형을 잃은 상태로부터 다시
자기 자신을 회복하기 위하여 그의 생활에
보다 확실한 것을 확인하려는
마음가짐이었음이 틀림없다.

1889년 1월 캔버스 油形 50×64cm
오텔로 크뢸러 뮐러 미술관 소장

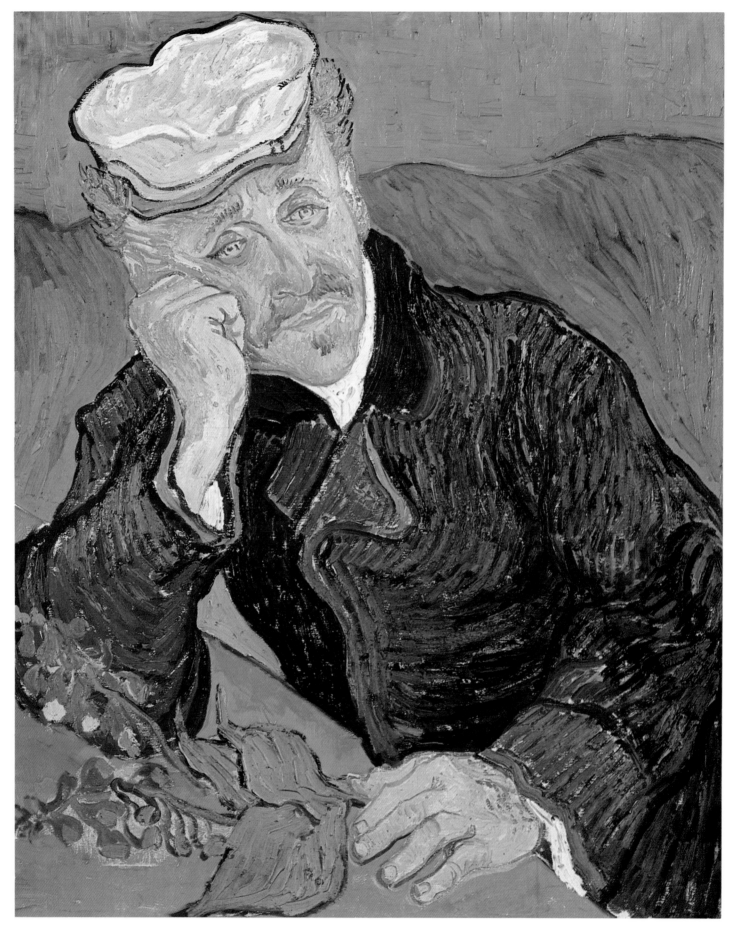

1890년 6월 캔버스 油彩 68×57cm
파리 인상파 미술관 소장

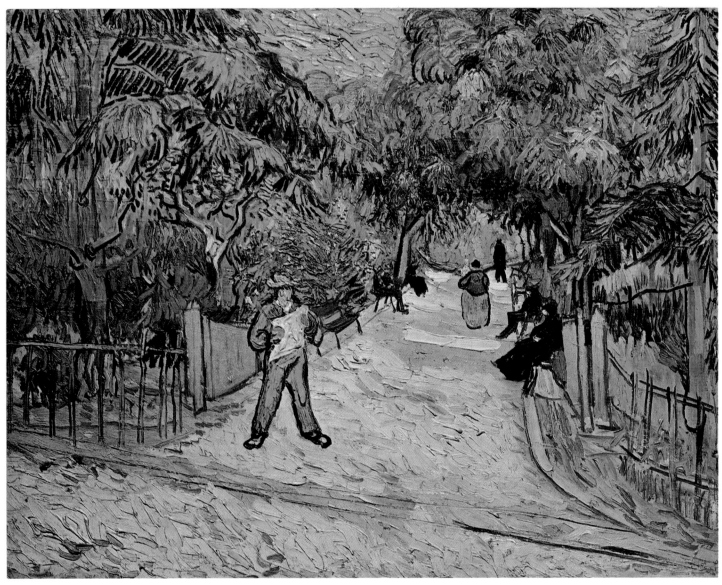

아를르공원의 입구
ENTRÈE DU JARDIN PUBLIQUE À ARLES
1888년 캔버스 油彩 73×89.8cm
개인 소장

의사 가체트의 肖像
PORTRAIT DU DOCTEUR GACHET

　생 레미에서 북쪽에의 향수를 느끼기
시작한 고호는 1890년 5월에 그의 동생
테오의 주선으로 파리 북쪽에 있는 오베르
슈르 오와즈에 사는 의사 가체트의 곁으로
갔다. 오와즈강을 중심으로 이 지방의
풍경은 많은 인상파 화가들의 근거지가
되어 있었다. 가체트는 고호를 만났을 때
이미 62세로, 그 이전부터 도미에,
쿠르베, 마네, 피사로, 귀오멩, 세잔 등과
가까운 교분을 가진 친구였다. 이 작품은
고호가 그린 3점의 가체트 초상 중의
하나로, 초상 작품의 걸작 중의 하나이다.
파리에서 그린 〈탕기 할아버지〉등 아를르의
루랭과 함께 모두 고호를 잘 이해했던
사람들로서, 그 완성도가 높은 작품들로
남겨지게 된 것은 그들에 대한 고호의
애정을 잘 나타내어 주는 당연한
길ㄸ문ㄴㅂㅅ ㅆㅎ ㅆ 있을 멋이니.
「의사는 우리들 시대의 침울한 표정」을
가졌다고 고호는 말하고 있다.

1890년 7월 캔버스 油彩 51×103.5cm
고호財団(암스테르담 시립 미술관) 소장

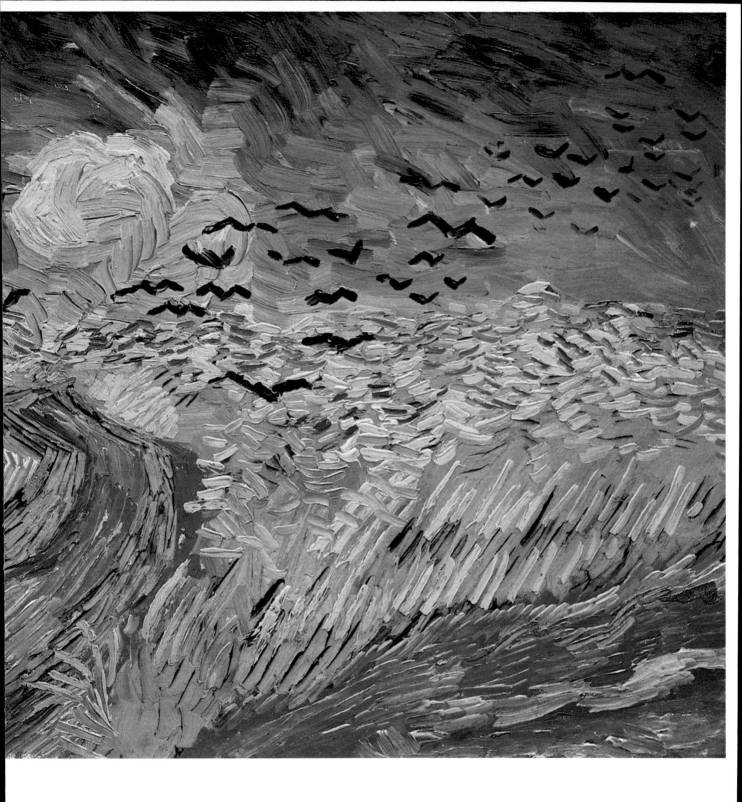

까마귀가 있는 보리밭
CHAMPS DE BLÉ AUX CORBEAUX

「또 돌아와서 작업에 들어간다. 그러나 손에서 붓이
떨어지려고 한다. 나는 내가 바라고 있는 것을 알고
있지만, 그러나 다시 3점의 대작을 완성한다. 그것은
폭풍의 하늘에 휘감긴 보리밭의 전경을 그린 것으로 나는
충분한 슬픔과 극도의 고독을 표현할 수 있었던 것 같다.」
테오에게의 편지에 이렇게 적고 있다. 오베르의 종말기에

그는 옆으로 길게 된, 그에게 있어 새로운 규격의 그림을
시도했다. 지평선에의 넓은 전망에 대한 그의 잠재 의식이
예견한 종말의 의식과 함께, 대지가 폭풍 속에서 바다처럼
사납게 일렁이는 거기에 까마귀가 활개치며 나르는
불안한 화면을 통하여 그는 영혼의 고독과 슬픔을
절규하고 있다. 「앞날의 예감도 어둡다. 나는 미래를
행복한 빛 속에서 보는 것은 전여 되질 않는다.」
절망감은 그를 못견디게 하고 있었다.

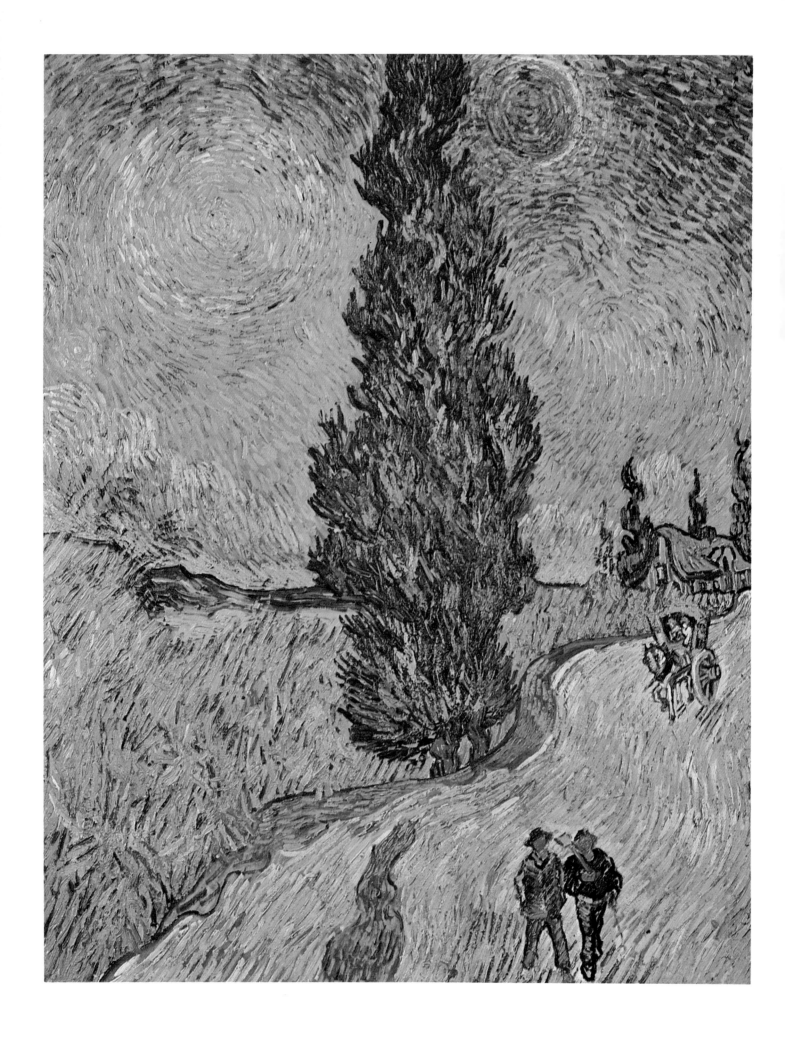

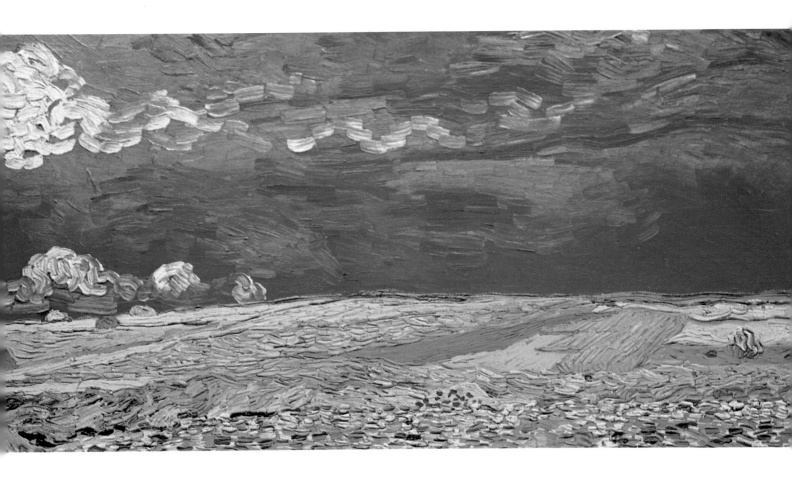

측백나무와 별과 길
ROUTE AVEC CYPRÈS ET ÉTOILES

「창에는 오렌지색의 불빛이 비치는 낡은
여인숙. 높이 뻗어 오른 한 그루의
측백나무가 똑바로 검게 서 있다. 길에는
하얀 말에 끌리는 노란 수레 한 대와 그
앞을 산보하는 두 나그네. 굉장히
로맨틱하지만, 이것이 프로방스 바로
그것이라고 생각한다.」 고호는 오베르에서
고갱에게 이 작품에 대하여 이렇게 상세히 쓰고
있지만, 이 편지는 미완성인 채 나중에 유품
중에서 발견되었다. 그의 측백나무를 그린
작품 중 특히 유명한 것으로서 별,
측백나무, 보리밭, 마차, 오두막집 등,
생 레미 시대의 요소를 대부분 여기에
갖추어 넣었다. 그는 다른 편지에서
측백나무를 「이집트의 오벨리스크처럼
아름답다.」고 하고 있다. 그 검은 맛의
초록을 표현하기 위하여 그는 마음을
쏟았었다. 더구나 그것을 밤의 효과 속에서
그리기는 용이하지 않았을 것이다. 이
작품은 「흙에서 타오르는 검은 불꽃」이라는
평을 받고 있다.

1890년 5월 캔버스 油彩 92×73cm
오텔로 크뢸러 뮐러 미술관 소장

폭풍에 휘말린 하늘과 밭
CHAMP SOUS UN CIEL ORAGEUX

「건강을 위하여 뜰에서 제작을 하고, 꽃이 피는 것을
보기도 하는 것은 정말 좋은 일입니다. 바다와 같은 넓은
언덕을 향하여 멀리 펼쳐져 가는 보리밭의 그림에 지금
열중하고 있읍니다.」
　최후의 3점의 대작의 하나로, 이것도 어두운 폭풍 속에
있는 보리밭이다. 「저는 완전히 이 보리밭의 대작에
소모당하고 있읍니다.」라고 그는 어머니에게 써 보내고
있었다. 그가 자살을 시도한 것은 그로부터 며칠 후였다.
이 작품은 색채 면에서 〈까마귀가 있는 보리밭〉만큼
불길해 보이지는 않지만, 무서운 공백감은 불길 이상의
종언의 예고와도 같은 작품이다. 7월 27일, 그는 보리밭
언덕에 올라 자기 가슴을 권총으로 쏘았다. 탄환은
심장을 뚫고 고호는 상처를 손으로 누르고 걸어서 돌아와
조그만 지붕밑 방에 누워, 고통을 참으면서 파이프를
물고 7월 29일 아침에 숨을 거두었다.

1890년 7월 캔버스 油彩 50.5×101.5cm
고호財團(암스테르담 시립 미술관) 소장

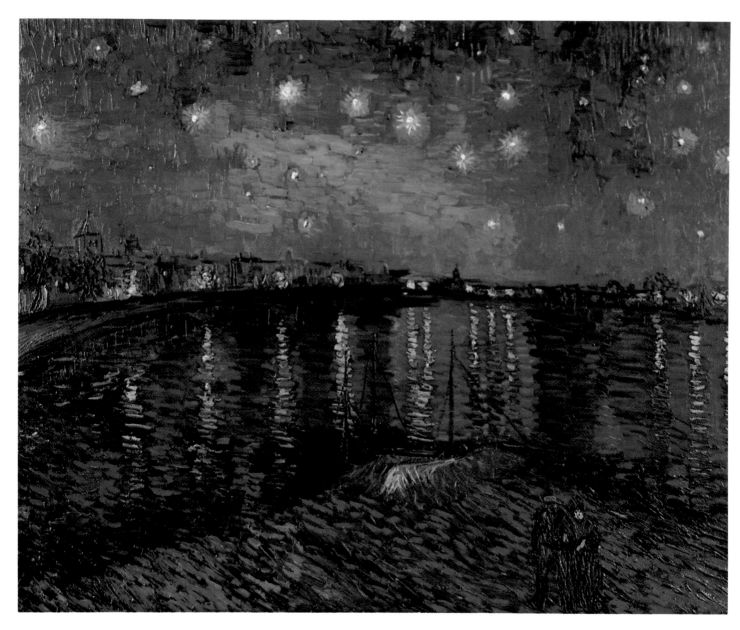

1888년 9월 캔버스 油彩 73×92cm
파리 개인 소장

로오노江의 별 달밤
NUIT ÉTOILÉE SUR LE RHÔNE

두 사람의 연인(戀人)을 전경(前景)에
두고 국화꽃이 활짝피듯, 푸른 하늘애는
반짝거리는 별들이 가득하며, 강물에 비친
불빛의 그림자가 길게 리듬을 그리는 이
한폭의 아름다운 야상곡은, 섬세한 가락으로
놀랄 만큼 정서에 넘쳐 있다. 고호의
리리시즘, 거의 항상 그 강도와 밝기
때문에 리리시즘으로서의 외관(外觀)을
잃어버리게 된다. 그러나 자연과의 공감을
바탕으로 그리려고 하는 그는 바로
본질적인 시인(詩人)이라 할 수 있을
것이다. 그는 아를르에 도착하자마자 밤의
아름다움을 몇 번이나 그리려고 마음 먹었던
사실이 동생 테오에게 보낸 편지에 쓰여져
있다. 그러나 그가 겨우 밤의 테마에
착수한 것은 9월이 되고서였다. 전설에
의하면 이 지방의 별이 가장 아름다운 달이
9월이었고, 고호는 촛불을 그의 모자 위에
세우고 밤 경치를 그렸다고 한다.

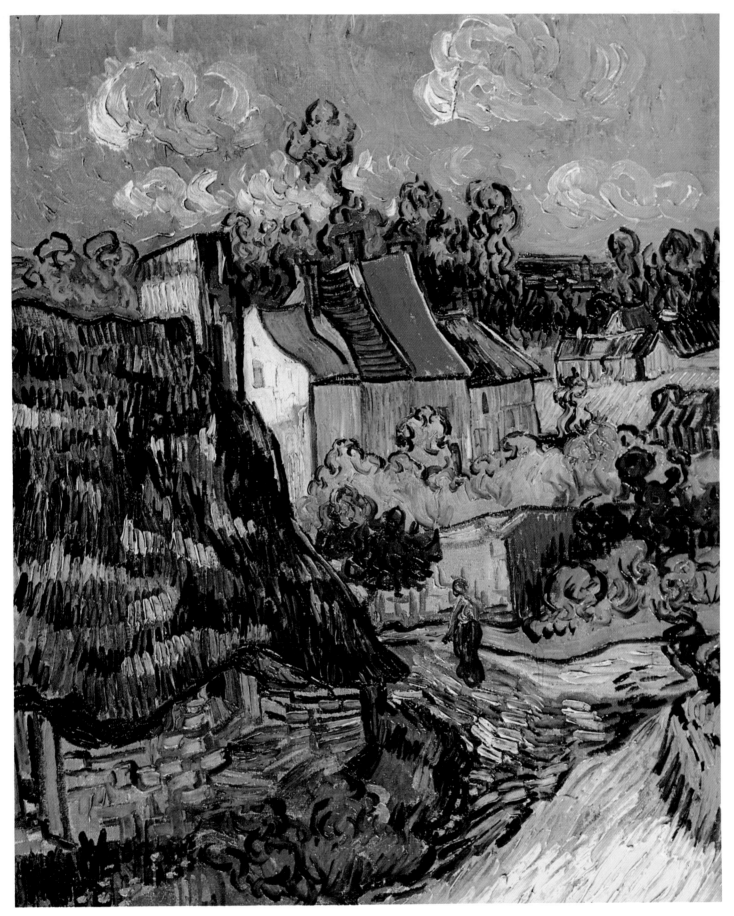

오벨르의 집
MAISON D'AUVERS
1890년 캔버스 油彩 73.3×59.8cm
보스턴미술관 소장

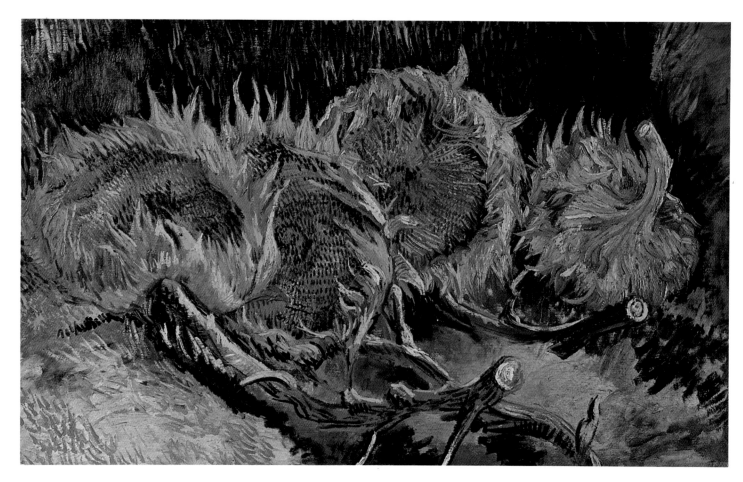

해바라기가 있는 静物
NATURE MORTE : LES TOURNESOLS

1887년 여름 캔버스 油彩 60×100cm
오텔로 크뢸러 뮐러 미술관 소장

해바라기라고 하면 바로 고호를 연상하게 되는 꽃이 되어 버렸다.
그만큼 고호는 해바라기꽃의 강한 모티브를 발견하고 그것을 그리는 데
열중하였다. 특히 아를르에서 살고 있던 시대에 있어 해바라기는 그의
중심적 주제(主題)였다. 아뭏든 대담한 노랑색을 둘러싼 불꽃같은
꽃잎이 고호의 잠재적인 정열을 만나 생명력 있는 작품으로 이루어진
느낌이다. 이 작품은 아를르 시대 이전 파리에서 그린 작품으로
해바라기의 최초에 해당된다. 이후 그의 작품 속에 눈부시는 노랑색이
주조(主調)를 이루게 되는 계기가 되는 작품이기도 하다. 그가
네덜란드의 누에넹 시대에 그린, 새집(鳥巢)의 형상(形象)을 연상케
하는 원형(圓型)의 둘레는 어쩌면 그의 감각(感覚)이 가지고 있는
하나의 패턴이라고나 할까. 그것은 그의 리드미컬한 생명력이며 그의
생애(生涯), 바로 그 자체라고 할 수 있을 것이다.

반 고호의 생애와 작품 세계

太陽에의 情念

Frank Elgar 작
이 경 식 역

빈센트 반 고호는 1853년 노드 브라반트(North
Brabant)의 작은 마을 흐로트 츤데르트(Groot Zun-
dert)에서 출생했다. 그는 화가로서의 길을 찾을
때까지 쓰라린 인생 경험을 겪어야 했다. 화랑의
점원으로도 일했던 그는, 20세 때 파리 구필(Gou-

pil) 화랑의 런던 지사(支社)로 파견되어 그곳에서
일하면서, 하숙집 딸과 사랑에 빠졌다. 그러나 곧
실연의 쓰라린 경험을 안고 파리로 되돌아간다. 지
나칠 정도로 신경 과민이었으며 고지식한 그의 성
격 탓으로 정신이 불안정했던 그는, 이 최초의 실
연으로 깊은 실의에 빠져, 처참해진 밑바닥에서 화
가의 길을 찾았다.

1880년 10월, 고호는 브류셀에 있었다. 그곳에서
그는 데상을 공부하면서, 밀레(Millet)의 모사화(模
写画)를 그리고 있었다. 1881년 4월부터 12월까지, 그
는 양친과 함께 에텐에 머물렀다. 그는 이곳에서
두번째의 실의를 맛보았다. 그의 조카 케이에게 실
연을 당하고, 이곳을 떠나 헤이그에서 정착했다.

해바라기
TOURNESOLS

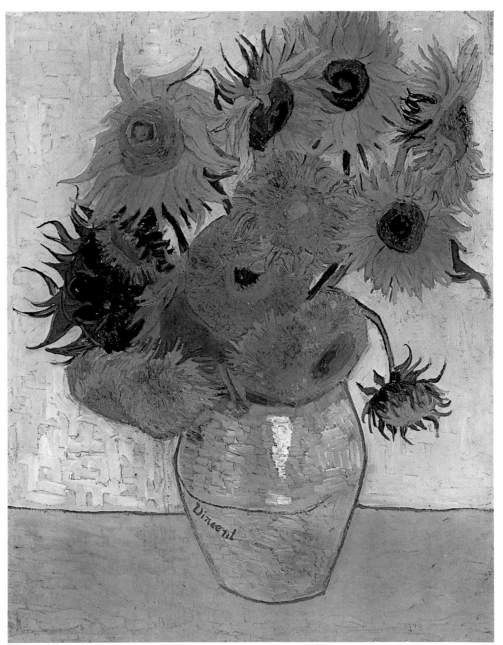

고호는 네덜란드에서 파리로, 또 파리에서 아를르로 조금이라도 더 태양(太陽)에 접근하려고 따라간 셈이다. 그의 이러한 태양에 향하는 집념은 어쩌면 해바라기를 꼭 닮아 있었다고도 할 수 있을 것이다. 그래서인지 그는 아를르 지방에서도 여러 점의 해바라기를 그린 작품을 남기고 있고, 그 결과 해바라기는 곧 고호의 대명사처럼 되었다. 해바라기의 형상(形狀)이나 색채, 그리고 해를 향하는 성질은 고호의 내면적 원형(原型)이라고 할 수 있고, 또한 해바라기는 고호의 상징이라고 할 수 있게 되어 버린 것이다. 미묘한 톤의 파랑색을 배경으로, 강렬한 변화의 노랑으로 모습을 드러낸 그것은 바로 고호 자신이 그의 동생에게 설명했듯, 오래 바라보고 있으면 풍부한 변화상을 나타내는 태양에의, 또 생명에의 찬가를 부르고 있는 듯하다. 그 자신의 강렬한 생명력을 그는 해바라기를 통하여 본 것이다.

1888년경 캔버스 油彩 91×72cm
뮌헨 바이에른 국립 회화 수집 (노이에 피나코텍) 소장

화랑의 점원에서 시작한 어린 시절

그의 또하나의 조카였던, 화가인 모브(Mauve)는 그를 친절히 대해 주었고, 유익한 충고를 해 주었다. 1882년 1월, 그는 거리에서 그리스틴이라고 하는 창녀를 만났다. 그녀는 추하고 술주정뱅이인데다가 임신까지 하고 있었다. 그는 이 창녀를 그의 처소로 데리고 와서, 그가 할 수 있었던 모든 애정을 그녀에게 쏟았다. 이 일화는 20개월 동안이나 계속되었다. 그리하여 마침내 그는 한 개인에의 사랑이, 인간에나 신에의 사랑과 같다는 것을 분명히 깨달았다. 그때부터 그의 상처 입은 자존심

은 예술 속으로 은둔해 버린 것이었다. 그의 불행은 그의 예술적 지위와 더불어 커 갔다. 그는 그의 예술적 직업에 불만을 품고 있었던 아버지와 싸웠다. 그는 헤이그의 학교 교사였던 모브와 이스라엘과도 싸웠다. 그리고, 그들의 교훈은 마침내 그에게는 참을 수 없는 것이 되고 말았다. 1883년 그는 부친의 집(이때는 누에넹(Nuenen)에 있었다.)으로 돌아왔다. 그리고, 열심히 그림에 몰두했다. 히드(heath)가 무성한 황야, 오두막집, 베짜는 사람, 농부 등을 자세히 관찰하고, 〈베틀;The Loom, 1884)〉, 〈삼자늘 먹는 사람늘;The Potato Eaters〉 (V.W.Van Gogh Collection, Laren) 등의 거칠고 어둡고 침울한 그림을 완성했다. 이것은

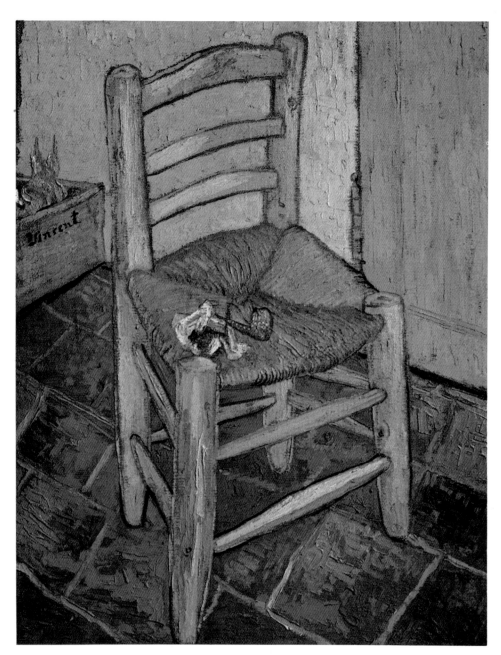

고호의 椅子
LA CHAISE DE VINCENT

네덜란드 시대에 그린 〈신발〉과 함께
의자를 모티브로 한 이 그림도 고호 특유의
것이다. 서민적인 냄새가 물씬 나는 이 한
개의 의자를 통하여 항시 거기에 걸터앉는
주인의 성품과 생활을 느끼게 하는 훌륭한
작품이다. 고갱과의 공동 생활이 시작된
이래 그는 두 개의 의자를 그렸다. 먼저 그린
것이 이 작품인데, 자신의 의자를 햇빛
아래에서 그렸고, 뒤에 그린 것은 고갱의
의자인데, 그것은 램프의 빛으로 그렸다.
고호의 것은 건장하고 소박하며, 고갱의
것은 유순한 곡선으로 그렸다. 의도적인
것은 아니었을지 몰라도 두 개의 의자는
아주 대조적인 두 사람의 성격을 암시하고,
마침내 비극으로 끝나는 공동 생활의
운명을 상징하기라도 하는 것 같다.
간단한 의자 하나를 그리는데도 그것을
사용하는 사람의 성격이나 생활까지도
묘사하는 그 감수성을 엿보게 한다.

1888년 12월~89년 1월 캔버스 油彩
92.5×73.5cm
런던 테이트 갤러리 소장

그의 최초의 대형 작품이기도 했다. 그의 선천적인
성향, 그의 환경의 영향력, 또는 그의 행위의 병
폐 등과 같은 모든 것이, 그로 하여금 이와 같은
현실을 참고 견디도록 만들었다. 그렇다면, 그 후에
나타난 그의 밝은 빛의 결작품들은 어떻게 설명되
어질 수 있겠는가.

동생 태오의 도움을 받으며…

1885년 11월 그는 안트워프에서 살고 있었다.
그의 부친이 막 사망한 무렵이었다. 5년 동안이나
서신 왕래가 있었던 동생 태오는 형에게 약간의
돈을 보냈다. 그는 루벤스(Rubens)를 발견하고

생의 환희를 깨닫고, 또한 일본 직물(織物)을 알
게 되었다. 특히 일본 직물의 빛깔은 그에게 기쁨
을 주었다. 그는 그것을 약간 사들여서, 그것으로
방을 장식하고, 그리고 일본 직물을 관찰하고 연
구하면서 시간을 보냈다. 그리하여 그는 여전히 애
매했던 그의 욕망의 배출구를 발견한 셈이었다. 다
시 말하자면, 그는 빛의 새로운 세계와 위안과 균
형을 발견한 것이었다. 그는 1887년 2월, 갑자기
파리로 떠나기로 결심했다. 태오는 형을 환영하고,
따뜻한 애정으로 함께 살게 만들었다. 그는 인상
파의 그림에 황홀해 버렸다. 그래서 그는 피사로
(Pissarro), 드가(Degas), 고갱(Gauguin), 시냑
(Signac) 등을 만났다. 1886년, 그는 코르몽 화실

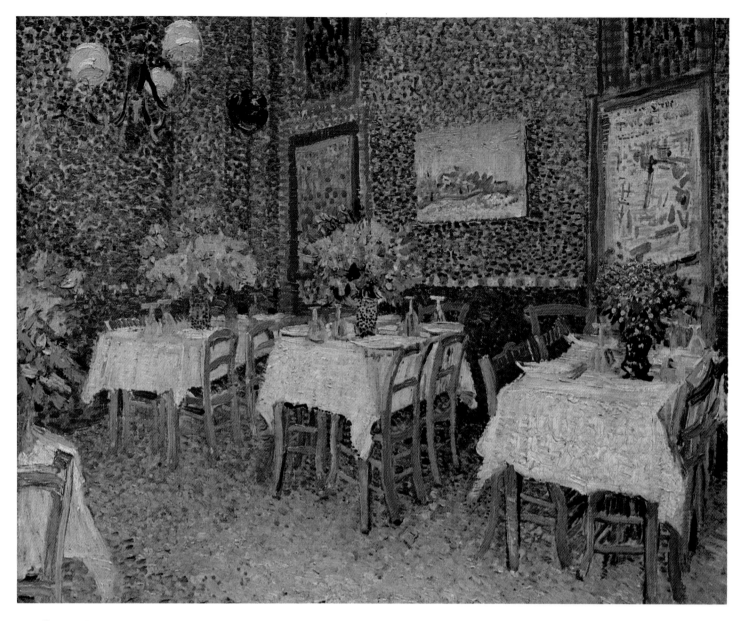

레스토랑의 內部
INTÉRIEUR DE RESTAURANT

점묘주의적(点抽主義的) 수법을 통한 당시의 많은 작품 중에서 이 〈레스토랑의 內部〉는 고호가 그린 작품 중에 가장 대표적인 점묘법적 작품이다. 번쩍거리는 색채와 이 기법의 완벽함은 파리 시대의 걸작이라 할 수 있겠고, 노랑과 연초록, 그리고 장미빛을

통한 색조(色調)의 배합(配合)은 조용하고도 환한 분위기를 느끼게 한다. 당시 인상파에 대항하는 신인상파적 보편적 교양을 알려주는 그의 역량을 보게 하는 작품이며, 후일 활짝 피는 색채(色彩)의 개화(開花)를 예감케 하는 작품이다.

1887년 여름 캔버스 油彩 45.5×56.5cm
오텔로 크뢸러 뮐러 미술관 소장

에서 국민 미술 학파(École Nationale des Beaux Arts)에 입회하고, 거기서 툴루스 로트렉(Toulouse-Lautrec)과 에밀 베르나르(Émile Bernard)와 사귀게 되었다. 그때 베르나르의 나이 18세였고, 고호는 그와 규칙적인 서신 왕래를 가졌다. 고호는 열심히 제작에 몰두했다. 그는 파리의 거리, 초상화, 그리고 꽃들을 그렸다. 그는 페르 탕기 화랑에서 모네(Monet), 귀오멩(Guillaumin), 그리고 시냑 등의 그림 전시회에 끼어서 자신의 그림도 몇 점 전시했다. 그 무렵, 구필 화랑의 관리자였던 동생은 형을 식려하고 극신히 도와주었다. 일본 판화에 심취하고 있었던 고호는 히로시게의 작품인 〈비 내리는 다리; The Bridge under Rain〉와 〈나무

The tree〉〉를 모사했다. 그의 팔레트는 밝아지기 시작했다. 심지어 그는 인상파의 점묘화법(点描画法)의 기교까지 도입했다. 이러한 그의 화풍은 〈페르 탕기의 초상〉(1887, 로댕 박물관), 〈예술가의 거실에서 바라본 풍경〉, 〈레픽 가로(街路). 1887〉와 같은 그림에 나타나 있다. 피사로와 모네, 그리고 귀오멩의 그림 속에서 그는 빛을 다루는 방법을 다시 발견했으며, 또한 일본 판화의 신선한 색조를 다시 발견했다. 그러나, 무엇보다도 프랑스의 인상주의는 그의 사색적인 정신에 결정적인 충격을 주었다. 그는 인상파 화가들과 대항할 필요를 느꼈기 때문에, 파리에서 머무른 20개월 동안 약 2백 점의 그림을 제작했다. 이러한 풍부하고 역

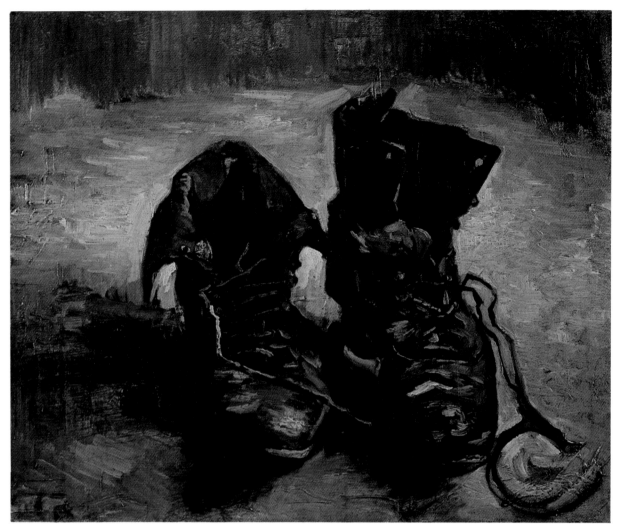

신발
LES SOULIERS

고호는 농촌의 풍경과 농민들의 생활을
애정을 가지고 그린 작품들이 많다.
이 작품처럼 낡은 신발을 정물의 소재로
다루었던 화가는 고호 이전에는 밀레가
있을 뿐이다. 밀레의 서민 감정에 퍽
공감을 느꼈던지 그런 영향을 받은 흔적은
고호의 많은 작품에서 찾아볼 수 있다. 이
작품도 밀레의 신발을 그린 데상에 자극을
받아서 그린 것이 틀림없으리라. 이 한
켤레의 신발은 농부의 생활과 그 힘겨운

수고의 전부를 이야기해 주고도 남음이 있다.
그는 파리에 나와서도 세련되고 밝은
도시적인 풍물을 그리면서, 고향에 대한
향수처럼 이런 신발들을 그려 네덜란드와
파리 양쪽에 살고 있는 그의 마음의
갈등 같은 것을 대변하여 주고 있다. 색채가
한층 밝아지고 필치가 잘게 되면서
격렬하여지고, 배경의 밝은 빛과 어두운
신발이 강한 대비를 이룬다.

1886년 캔버스 油彩 38×46cm
고호財団(암스테르담 시립 미술관) 소장

제하기 어려웠던 다작은 야외 풍경들을 포함하고
있었다. 예를 들자면 〈몽마르트르의 축제일. 1886〉,
〈세이렌(半人半鳥의 바다의 魔女)의 레스토랑(1887)〉,
또는 〈황색의 책 (파리인들의 소설책)〉과 같은 정
물화와 화가(画架) 앞에서의 자화상을 포함한 일
련의 23 점이나 되는 자화상들이었다. 이 자화상들
은 이를테면, 이 시기의 종말을 말해 주는 작품들
이었다.

"이것이 동쪽의 나라로다"

1887년의 겨울은 고호에게 있어서는 불행한 시기
의 하나였다. 회색빛 하늘과 우울한 거리, 그리고

수도(首都)의 비애는 그에게 견딜 수 없는 것이 되
고 말았다. 파리의 화가들은 그가 그들에게서 얻
어 낼 수 있는 것 이상은 더 이상 그에게 제공하
는 것이 없었다. 그들과의 접촉을 통해서 그가 얻
어 낸 소생(蘇生)의 힘도 이미 고갈되어 버린 것이
었다. 그는 그의 얼어붙은 영혼을 뜨겁게 해 주고
그의 제작에 대한 열정을 불러일으켜 줄 수 있는
빛과 열기가 필요했다. 1888년 2월 20일, 툴루스
로트렉의 충고에 따라 그는 아를르에 갔다. 프로방
스 지방의 모든 것이 그를 즐겁게 했다. 이를테면
꽃이 만개한 과수원, 아를르의 아름다운 여인들,
수비대에 있는 알제리아 군인들, 압상트를 마신 주
정군들이 그를 즐겁게 했다. 「이것이 동쪽의 나라

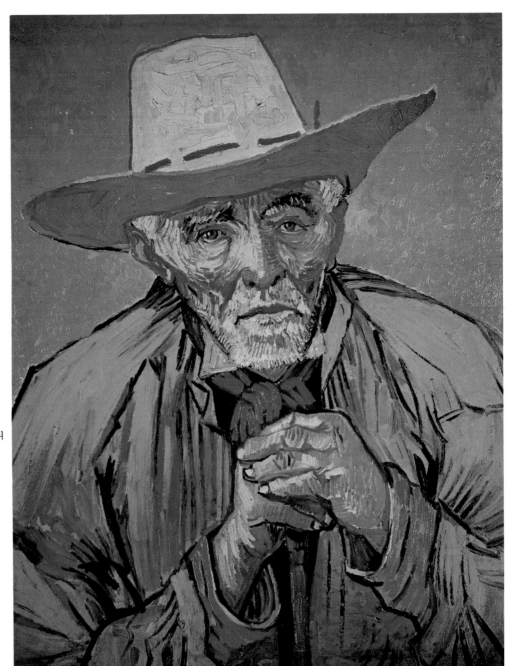

프로방스의 늙은 농부
VIEUX PAYSAN PROVENCAL

고호는 누에넹 시대에 많은 농부를
주제로 하는 작품을 남겼으나, 유감스럽게도
아를르 시대에는 이 노농부 한 사람만을
그렸었다. 그가 농부들의 생활에 대한
흥미를 잃은 것은 아니었으나, 농부와
개별적으로 가까이 지낼 수 있는 기회가
주어지지 않았기 때문이었으리라. 이 작품의
노농부는 파시앙스 에스카리에라는 이름의
카마르그 출신의 농부로서, 고호는 두 번에
걸쳐 그의 초상을 그렸다. 다른 하나는
반신상(半身像)으로 손은 그리지 않았다.
적어도 아를르 시대의 그는 생의
공감자(共感者)로서 농부를 응시하는
태도가 아니라 색채나 빛에 대한
조형적(造形的) 흥미의 대상으로서 더욱
인간적 흥미를 북돋우어 갔다. 이 작품에
있어서도 상부의 강렬한 노랑색과 빨간색,
하부의 대비적(対比的)인 푸른 옷, 억센
필치 등의 조형적 시도로써 이 농부를
그리고 있음을 분명하게 느낄 수가 있다.

1888년 8월 캔버스 油彩 69×56cm
런던 개인 소장

로다 ! 」하고 그는 기쁨에 못이겨 소리쳤다. 그의
나이 35세였으며 그는 행복했다. 그는 쉽게 열정을
가지고 갈대로 그림을 그렸다. 그리고 또 짜임새
있는 그의 고요가 넘친 듯한, 잘 균형잡힌 캔버스
에서 그림을 그렸다. 마침내 그는 뚜렷한 윤곽미
(輪廓美)와 그늘이 없는 빛, 순수한 색깔, 눈이 부
실 듯한 잔금 무늬가 있는 주홍빛 붉은색, 프러시
아풍의 청색, 에머랄드 빛깔의 녹색, 태양의 상징
이라고도 할 수 있는 성스러운 황색 등을 발견했
다. 그는 인상파의 화미(華美)로움을 버리고, 또한
뷰리된 화필 운영법과 탄력기인 소묘, 또는 섬세한
변화 등을 포기했다. 그대신 힘있고, 결단력이 강
하고 예리한 그의 선은 물체의 내부 구조를 잘 묘

사하고 있었다. 그는 15개월 동안에 거의 2백 점에
달하는 작품을 완성했다. 그리고 이들 작품 중 어
떤 것은 3,4개에서 어떤 때는 5개 이상의 변형된
작품을 제작했다. 예를 들자면, 〈아를르의 跳開橋
P.46〉, 〈라 크로의 평원〉, 〈해바라기. P.37〉, 〈밤의 카
페테라스.P. 20〉, 〈아를르의 여인〉, 〈우편 배달부 루
랭.P. 22〉과 〈아르망 루랭〉 등의 작품들이다.

환각의 고통을 겪으며…

헤민시 생느 마니에서 잠시 체류하는 동안 그는 많
은 스케치와 유화를 가지고 돌아왔다. 특히 〈생트
마리의 어선. P. 10〉과 〈바다 풍경〉 등이 있었다. 그

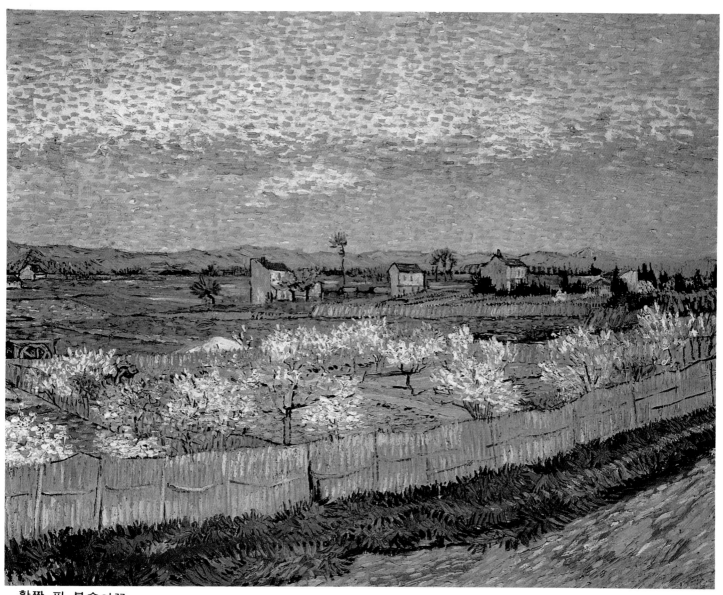

활짝 핀 복숭아꽃
LA CRAU D'ARLES PÊCHERS EN FLEUR

병의 발작과 불안의 생활 속에서도 꽃피는 계절은 다시 찾아왔다. 아를르에 도착했을 때, 눈이 녹고 과수원에 복숭아꽃이 만발하여 고호에게 환희와 기쁨을 주던 대지는 변함없이 꽃을 피우고, 화사한 햇빛이 어루만진다. 그러나

그에게는 작품의 모티브를 구하러 외출하는 것도 제한되어 있었다. 그런 생활 속에서도 그는 몇 점의 작품을 남기고 있다. 넓고 아름다운 전망의 시원한 화면은 병든 사람의 그늘은 느낄 수가 없다. 전경(前景)에 비스듬히 지나간 울타리와 그 아래 무성하게 자라나는 풀잎을 배치한 구도는 극히 안정되어 있다. 오히려

잔붓으로 가볍게 찍어나간 터치의 리듬은 봄노래를 들려주듯 화면에 튼튼한 안정감을 구축한다. 비극 이후의 체념이 그의 마음 속을 오히려 평화스럽게 가라앉히는 것인지, 봄이 그를 평화롭게 치료한 것인지 아름다운 정서가 훈훈하다.
1889년 3월~4월 캔버스 油彩 65.5×81.5cm
런던 대학 코톨드 인스티튜트 갤러리 소장

는 〈아를르의 거실. P.7 참조〉이라는 놀라운 그림을 남겼다. 이 작품은 그가 그후 생 레미에서 제작한 것이었는데, 그의 회상을 통해서 만들어진 모사 작품이었다.

그럼에도 불구하고 그의 물질적 생활은 불안정하기 그지없었다. 그는 먹을 것도 충분하지 못했다. 팔 만한 물건도 없었다. 그는 환각(幻覺)과 위기 때문에 고통을 겪었으며, 여기서 깨어났을 때는 그는 정신이 혼미했었다. 죽음에 대한 생각이 그를 따라다녔다. 종말이 가까와지고 있다는 예감에 사로잡힌 듯 그는 그의 제작 활동을 광적으로 서둘렀다. 제작의 환희 가운데서만 그는 절망에서 헤어날 수 있었다. 그의 마음은 불이 붙고 있었던 것

이다. 그의 그림에서는 황금빛이 뚝뚝 떨어지고 있었다. 그는 우주와의 융합의 한가운데 존재하고 있었으며, 그러한 융합은 그의 색채를 변형시키고, 그의 머리를 불태우고 있었다. 위기는 점점 더 잦아졌다. 그는 「남쪽의 화실」이라고 일컬었던 예술가의 식민지를 위한 계획을 가지고 활약했다. 이곳에서는 많은 예술가들이 공동의 계획을 가지고 일을 하게 되었던 것이다. 1888년 10월 말경, 고갱은 그의 호소에 응답을 해 왔다. 고호는 크게 기뻐했다. 그러나 격렬한 토의 가운데서 이들 두 사람의 상극되는 성격 차이의 관계는 이윽고 나빠지고 말았다. 크리스마스날 밤, 헛된 토론 중에 반 고호는 고갱의 얼굴에 그의 거울을 던졌다. 다음

복숭아나무
LE PÊCHER

이 작품은 고호가 남불(南佛)에서 맞은
경이적인 봄의 화사함을 깊은 감동으로
나타낸 그림이다. 그는 1888년 2월 21일에
아를르에 도착했다. 도착했을 당시는 아직
겨울이어서 눈까지 쌓여 있었으나, 그의
예상을 뒤엎고 남불의 봄은 빨리도 왔다.
마침내 태양은 서슴없이 지상에 그 빛을
쏟아 붓고, 꽃이 일제히 피어나고, 그는
정신을 차릴 수가 없었다. 리라꽃이 피어
널리고 푸른 하늘을 바탕으로 복숭아꽃이
가지마다 가득가득 피는 과수원은 아를르의
환희를 표현하는데 가장 좋은 모티브였다.
밝은 태양빛은 복숭아꽃의 구석구석에,
나무가 선 과수원의 바닥에까지 스며들어
어둠이 말끔히 사라진 그에게 가득한
행복감을 느끼게 하는 작품이다. 그는 이
기념비적인 최초의 아를르에서의 작품을
그가 헤이그에서 그림을 배운 종형이자
스승인 화가 모브의 죽음 앞에 바쳤다.

1888년 캔버스 油彩 81×60cm
고호財団(암스테르담 시립 미술관) 소장

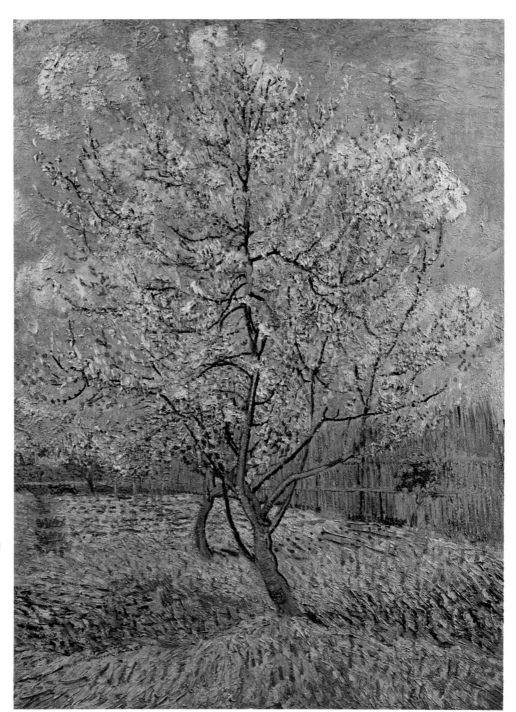

날, 거리를 걷고 있었던 고갱은 등 뒤에서 급히 걸
어오는 발자국 소리를 들었다. 그는 고개를 돌렸
다. 손에 면도칼을 들고 있는 고호를 발견했다. 고
갱이 계속 노려보는 가운데, 고호는 자기 집으로
도망을 가 버렸다. 그리고, 면도칼로 자신의 귀를
잘라냈다. 잘라낸 귀를 손수건에 싸서, 유곽에 있
는 창녀에게 그것을 선물로 주기 위해 찾아갔다.

귀를 자른 자화상

병원에서 두 주일의 치료를 받고 난 나음, 그는
1889년 1월〈귀를 자른 자화상. P.48〉이라는 기인
(奇人)의 그림을 그리기 위해 되돌아왔다. 그리는

동안, 그의 환각 발작증이 재발하고 있었다. 이웃
사람들은 그의 억류를 제기했다. 그의 매력없는 용
모와 급한 성격, 그리고 변덕 등이 사람들을 멀
리하게 만들었다. 그는 그의 질병을 한 번도 세밀
하게 분석해 본 적이 없었다. 크나큰 체념으로 사
람들의 적의를 참았다. 혹은 또, 그는 자신의 예술
에 대해서 상식과 평온한 마음을 가지고 이야기했
다. 그러나, 그는 광인으로 몰리고 말았다. 그는
병원으로 보내졌다. 파리에서는 곧 결혼하기로 되
어 있었던 동생 테오가 몹시 놀라서, 화가 시낙
를 보내 사정을 알아보게 했다. 시낙는 3월 24
일 하루를 고호와 함께 지냈다. 고호는 자신
의 위기에도 불구하고 계속 그림을 그렸으며, 책

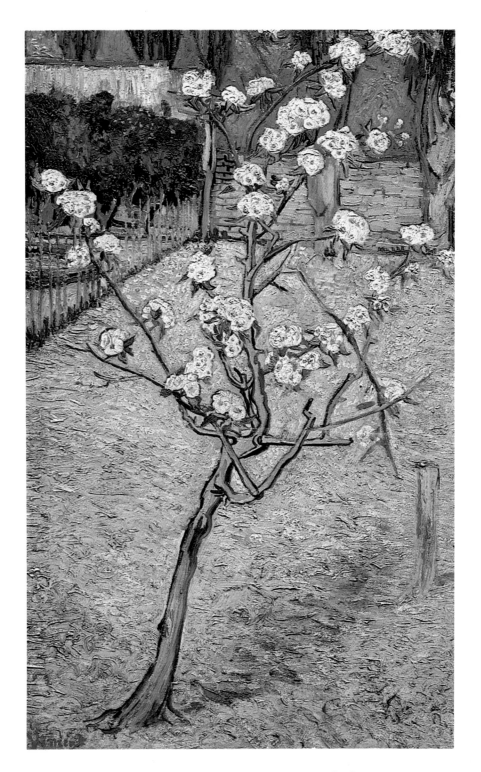

배꽃
FLEUR DE POIRIER

작열하는 태양(太陽)빛에 황금색으로 물든 대지(大地), 멀리 보이는 감·벽 (紺·碧)의 청청한 하늘, 왼편의 검푸른 숲이 절묘한 색의 조화를 이루면서 모든 존재물들에게 명석한 이념(理念)을 부여한다. 소재들은 둔탁하면서도 확실한 윤곽선(輪廓線)과, 선명한 고유색(固有色)을 지녀, 대담하게 자기 존재(自己存在)를 주장하고 있는데, 배나무에 탐스럽게 핀 배꽃들이 무슨 사연을 말하는 듯 독특한 분위기를 만들고 있다. 자연을 색채 현상 으로 받아들인 인상파의 묘법(描法)에 선(線), 면(面), 고유색(固有色)을 배합시켜 표현하는 기법을 가미시킨, 태양의 작가다운 수작(秀作)이다.

1888년 캔버스 油彩 73×46cm
암스테르담 국립 고호 미술관 소장

夕陽의 버드나무
SAULES TÊTARDS AU COUCHER DU SOLEIL

마침내 잎을 떨어뜨리고 발가벗은 버드나무 저쪽에 석양(夕陽)이 장대한 최후의 빛을 쏟으며 저물어 간다. 거기에는 1888년 10월 비극(悲劇)의 직전에 있는 예술가의 마음의 낙일(落日)의 상태가 그대로 표현되어 있는 듯하다. 네덜란드의 시대에도 간혹 그는 나무들 사이 저쪽에 해가 떨어지는 광경을 그렸다. 고호 자신 후일의 편지에서 아를르의 수양버들 뒤쪽의 낙일(落日)은 네덜란드를 회상시킨다고 말하고 있다. 도개교(跳開橋)에서나 이 작품에서나 아를르 시대의 모티브에 간혹 네덜란드 시대의 모티브를 새로운 모습으로 재발견하게 되는 것은 매우 흥미 있는 일이다.

을 읽기도 하고, 또한 글을 쓰고 있었다. 그가 너무나 깊이 병들고 있다는 것을 알았을 때, 즉 1889년 5월 3일, 프로방스의 생 레미 정신병원에 입원하기를 원했다.

결실이 많았던 아를르 시절

아를르의 시기는 끝이 났다. 그의 인생에 있어서 가장 독창적인 시기는 아니었다고 할지라도, 가장 결실이 풍부했던 시기였다. 정신 병원에 머무르고 있었던 기간 동안, 그는 다시 150점에 달하는 작품과 수많은 스케치를 그렸다. 그는 미친 사람으로서 제작을 하면서, 세 차례의 긴 위기 때

문에 중단이 된 일도 있었으며, 이윽고 고통스런 의기소침이 뒤따랐다. 그는 〈노란 보리밭과 측백나무. P.49〉, 〈별·달밤·P.25〉, 〈생 레미의 정신병원 뜰. P.24 등을 그렸다. 그는 또한 〈의사 가셰트의 초상.P.28 〉을 포함한 몇 점의 초상화를 그렸고, 광란 상태의 풍경, 파도치는 산, 선회하는 태양, 열기로 이지러진 듯한 측백나무와 올리브나무 등을 그렸다. 그의 색채는 전술(前述)한 시기의 잘 울려 퍼지는 색조를 더 이상 가지고 있지 않았다. 그의 황색은 납빛으로 변해 버린 듯했다. 청색은 어두워지고, 주홍빛은 갈색이 감돌았다. 그 보상으로 리듬은 더욱 격렬해졌다. 선회하는 아라베스크 무늬, 분열을 일으킨 형태, 선과 색채의 필사적인 반

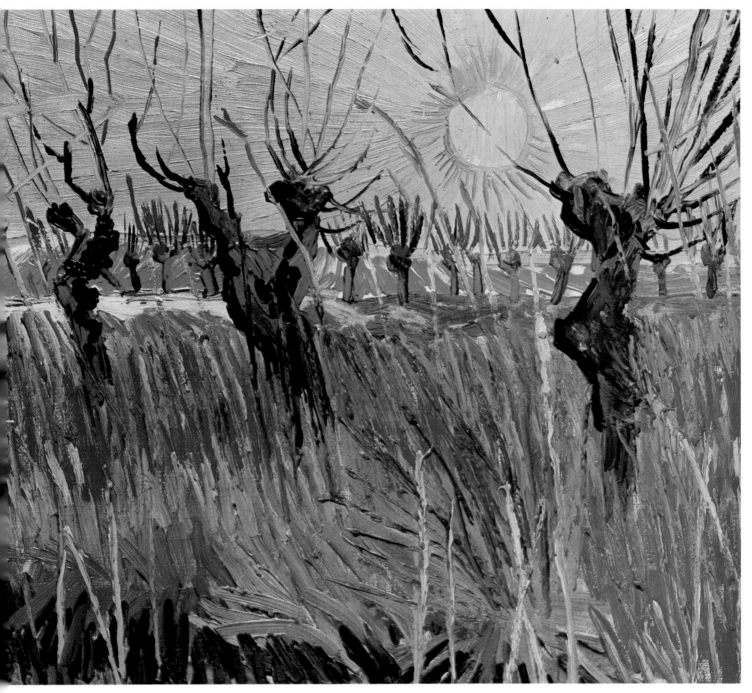

1888년 10월 캔버스 油彩 31.5×34.5cm
오텔로 크뢸러 뮐러 미술관 소장

항 속에서 수평선을 향해서 도망치는 조망 등이 나타났다. 그 무렵 화폭 위에 그가 나타냈던 것은, 상상의 현기증을 통해서 바라본 것처럼 보였다. 그의 손에 의해서 붙여진 불길은 그의 머리로 전달되고 있었던 것이다. 좌절감이 그를 압도하고 있었다. 그의 작품들은 그가 예찬하고 있었던 대가들의 작품들보다 떨어지고 있었을까, 이런 생각이 그를 놀라게 했다. 1890년 2월, 그는 동생 테오의 아들의 출생을 알았다. 조카의 이름은 그를 따라서 빈센트라 불리어졌다. 형에게 너무나 큰 애정을 쏟았고, 또한 너무나 큰 희생을 치렀던 동생 테오였으며, 단 한 폭의 그림도 팔지 못했던 예술가로서의 실패인 그는 너무나 오랜 세월을 살았던 것일

까! 「메르퀴르 드 프랑스」 가운데서 비평가 오리에(Aurier)는 그에 바쳐진 최초의 글을 발표했다.

오리에의 찬사도 위안이 되지 못하고…

이 칭찬도 그에게는 아무런 위안을 가져다 주지 못했다. 그는 병들고, 기진맥진해 있었다. 전과 마찬가지로 빈틈없는 테오는 의사 가체트에게 고호를 오베르 슈르 우아즈에서 치료해 줄 것을 요청했다. 그리하여 1890년 5월 16일, 반 고호는 다시 파리로 오게 되었다. 그리고, 곧 오베르에서 안정되었다. 의사 가체트는 그를 치료하면서 고호에게 애정어린 우정을 보였으며, 고호를 위하여 모

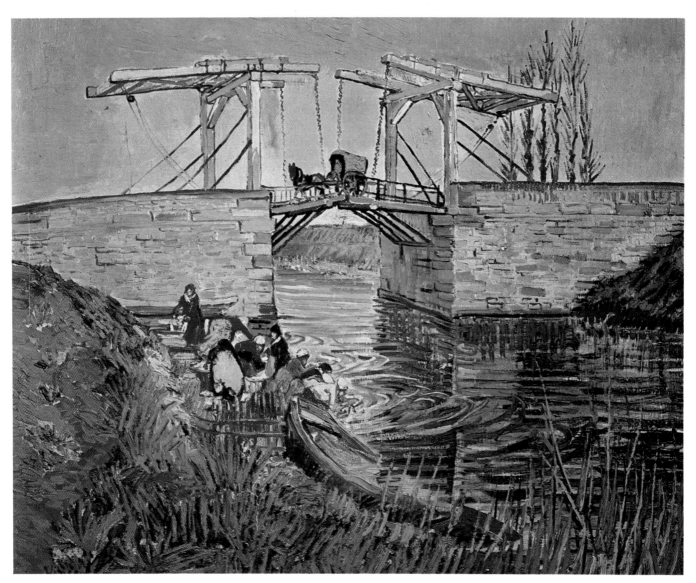

아를르의 跳開橋
LE PONT DE L' ANGLOIS

고호가 아를르에서 발견한 것 중에서
가장 그의 집념을 불러일으킨 모티브 중의
하나가 이 도개교(跳開橋)이다. 아를르에서
부크에 이르는 운하에 놓여 있는 이 다리는
네덜란드에서 흔히 볼 수 있는 이런 다리에
대한 향수를 그의 마음속에 불러일으킨

것이다. 네덜란드에 비하면 밝은 광선에
맑고 푸른 하늘과 물에 둘러싸인 굵고 가는
선(線)의 결구(結構)로 이루어진 단순한
모양의 다리의 조형(造形)은 그의
표현 의도(意図)에 알맞게 들어맞았던
것이다.

1888년 3월 캔버스 油彩 54×65cm
오텔로 크뢸러 뮐러 미술관 소장

델이 되어 주기도 했다. 고호는 또 다시 그림을 그
리기 시작했기 때문이었다. 그는 그의 마지막 자
화상을 그렸다. 이 작품은 지금 루브르에 있으며,
또한 루브르에 있는 〈오베르의 교회. 표4 〉도 제작했
다. 그 밖에도 〈오베르의 시청〉, 〈라부 양의 초상〉,
〈의사 가체트의 초상. P. 28 〉 등을 제작했다.
그리고, 또다른 작품들을 제작한 바 있었으나,
이 작품들에 있어서는 일찍이 그가 마음대로 그 기
교를 구사했던 것이 지금은 이미 붕괴하기 시작하
고 있었다. 그는 새로운 발작의 공격을 두려워하
고 있었다. 형언할 수 없는 슬픔이 그를 엄습하고
있었다. 그의 손이 말을 듣지 않고, 그의 내부의
적이 항상 더 강력해질 때, 작품 활동을 계속할

수 있었겠는가. 노력을 한들 무슨 소용이 있었겠는
가. 6월 마지막 일요일이었다. 고호는 살고 있었던
하숙집 라부를 빠져 나왔다. 그는 무르익은 보리밭을
향해 걸었다. 여기서 그는 며칠 전, 유명한 〈까마
귀가 있는 보리밭. P. 30〉을 그렸었다. 마을은 한
산했다. 그는 한 농가 앞에서 발을 멈췄다. 전혀
인기척이 없었다. 안마당으로 들어섰다. 그리고,
퇴비 더미 뒤에 몸을 숨겼다. 그는 권총으로 자신
의 가슴을 쐈다. 그러고도 그는 하숙집으로 되돌
아갈 힘이 아직 남아 있었다. 그는 이층 자기 방
으로 기어올라가서 상처 입은 동물처럼 침대 속
으로 기어들어갔다. 그는 황급히 전갈을 받고 달
려온 동생 테오가 보는 앞에서 이틀 후에 숨을 거

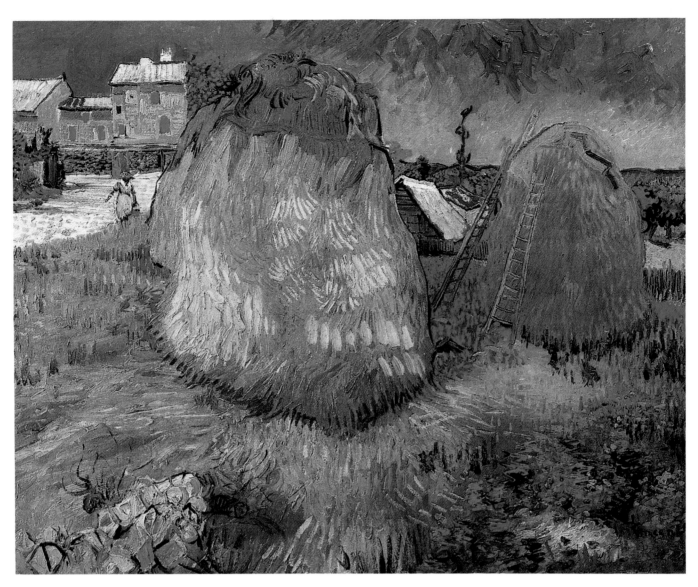

프로방스의 짚단
LES MEULES EN PROVENCE

고호는 성실한 농부의 대변인처럼
농토(農土)를 사랑하고, 신선한 흙과 그
위에 농부의 노고(勞苦)로써 맺은 무성한
곡식을 경건한 마음으로 그렸다. 특히
육박하듯 대상을 붙드는 그의 시각(視覺)은
이 작품에 있어서도 충실한 제작기의

면모를 보여 준다. 이 무렵 그의 주요한
모티브는 울타리에 둘러싸인 보리밭과
베어서 쌓아 놓은 커다란 짚동우리였다.
보리짚의 노랑색, 그리고 풀잎의 흐름은
고호의 화법(画法)에 있어 더할 나위없는
제재(題材)였다. 태양빛을 받은 보리의

1888년 6월 캔버스 油彩 73×92.5cm
오텔로 크뢸러 뮐러 미술관 소장

두었다. 그 때 그의 나이 37년 4개월이었다.

인생의 실패를 느껴온 고호

분명히 그의 인생은, 불안정함과 고통과 비극의
삶이었다. 신경증과 간질병 때문에 그가 고통을 받
았다는 것도 역시 사실이었다. 루소나 보들레르와
마찬가지로, 반 고호는 자신의 인생이 실패였다는
것을 분명히 느끼고 있었으며, 또한 이 사실 때문
에 몹시 고통을 겪었던 것이다. 그는 끊임없이 괴
로움을 겪었다. 그는 자신의 괴로움과 싸우기 위해
서 여러 가지 방위책을 강구했다. 종교, 인도주의,
그리고 예술이라는 방위책이었다. 그는 자신이 무

자비한 질병에 시달리고 있다는 것을 알게 되자,
더 한층 정열을 가지고 그림에 몰두했다. 예술에 의
해서 자기 자신을 승화시켰을 때, 그는 자신의 육
체적 좌절을 극복할 수 있었으며, 또한 어느 정도
육체적 좌절을 잊을 수 있었다. 사회와 자신과의
부단한 갈등 속에서 이토록 불안하고, 지나칠 정
도로 긴장하고 또한 망상에 사로잡혀 있었던 사나
이는 목적과 수단이 조화를 이루고 있는 밀도 높
은 작품 세계를 창조해 냈던 것이다. 아무리 격렬한
영감 밑에서 작품이 제작되었다고 할지라도, 그의
예술은 분명히 광인의 그것은 아니었다. 빈센트는
그의 그림 속에 전적으로 자기 자신을 투신했다고
하더라도, 그는 결코 균형과 질서와 이성에 대한

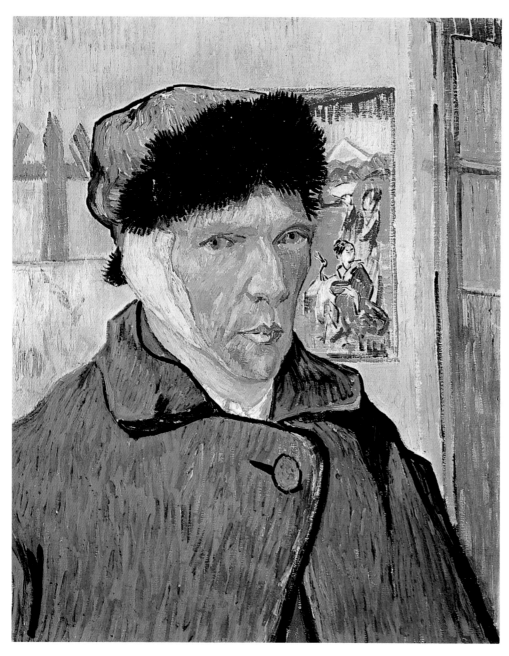

귀를 자른 自画像
PORTRAIT DE L'ARTISTE À L'OREILLE COUPÉE

고갱과의 빈번한 성격적 충돌에 의하여 결정적인 우정의 파탄을 가져오고, 그 격분에 못이겨 자기 자신의 귀를 면도칼로 잘라 버린 귀의 비극이 1888년 크리스머스 때 일어났고, 바로 병원에 입원하였다. 1889년 1월 7일 퇴원을 한 고호는 그 무렵 2 점의 자화상을 그렸는데, 모두 귀에 붕대를 감은 모습이다. 또 한 점의 자화상은 입에 파이프를 물고 있고, 빨간 바탕을 배경으로 하고 있다. 「들라크로아나 바그너나 베를리오즈의 마음속에도 광기는 존재하지 않았을까」라고 고호 자신은 말하고 있다. 그 비극에 대하여 많은 의학자나 평론가, 학자들이 연구하였으나, 과로에 의한 신경 과민, 환청(幻聽), 피해 망상(被害妄想) 등 여러 가지 정신 병리학적(精神病理学的) 진단을 내리고 있다. 그러나, 그는 차츰 진정을 회복하여 명석한 자기 마음의 지향(指向)을 나타내어 갔다.

1889년 캔버스 油彩 59×47cm
런던 대학 코톨드 인스티튜트 갤러리 소장

명백한 관심을 결코 버린 일은 없었다. 그의 결점은, 그의 좌절 자체를 통해서 그의 약점과 대항하여 싸우기에 충분했던 힘을 끌어옴으로써, 그의 작품 속에 살아 있게 한 활동에 의해서 상쇄되고도 남음이 있었다. 그는 정신적인 혼돈에 빠져들기도 했다. 그대신 그는 고행과 제작과 명상을 통해서 승리했다. 그는 크나큰 실의 속에서 단순성과 조화에의 사랑을 얻었으며, 형태와 색채의 친화(親和)를 추구했으며, 또한 추상적이며 일관된 세계의 전환을 추구했다. 그는 예리한 통찰의 순간, 얼핏 바라볼 수 있었던 예술적 이상에 도달하기 위해서 원리와 규칙에 대한 완전한 체계를 자기 자신에게 부여한 것이었다. 그의 개개의 작품들은 사색과 결

단의 결과였으며, 또한 기이함에 대한 소망보다는 오히려 평온감에 대한 소망에서 온 결실이었다. 그가 바라던 것은 무엇이었겠는가. 「평화롭고 유쾌하고 현실적인 그 무엇, 그러나 감정이 윤색된 그 무엇이다. 그리고 또, 간결하고 종합적이며, 순수하고 집중적인 그 무엇이다. 또한 고요함과 순수한 조화가 넘쳐흐르는 음악처럼 위안을 주는 그 무엇이다.」그는 자신의 흥분과 충동을 그 스스로 확립했던 법규에 의해서 순화시켰다. 반 고호의 그림은 광인의 그림이기는커녕 오히려 그의 그림은 완전히 의식적인 화가의 그림이었으며, 또한 건강한 사나이, 헌신적인 창조자의 작품이라고 할 수 있는 것이다. 어느 편인가 하면, 그는 너무나 철

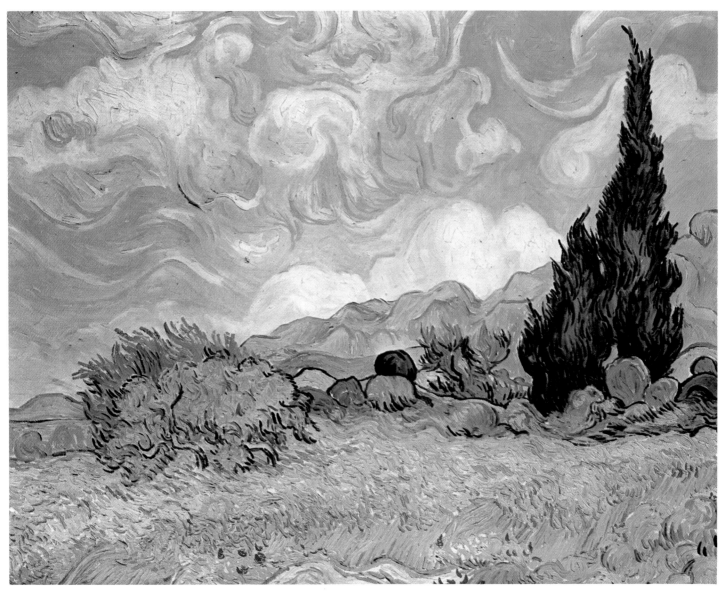

노란 보리밭과 측백나무
LE BLÉ JAUNE ET LES CYPRÈS

타오르듯 요동하며 무성하게 깔린 들의 풀들, 역시 불꽃 모양을 하고 하늘을 치솟는 올리브색의 측백나무, 휘몰아치는 대기의 하늘. 그러나 화사하게 서로 어울리는 해조(諧調)의 색채(色彩)가

억제된 색조에 의하여 지극히 조용한 통일성을 이루고 있다. 아를르에서 생 레미로 옮겨간 고호는 그곳에서 아를르 시대와는 다른 조화와 성숙을 달성하고 있다. 해를 쫓아다니는 해바라기에 공감 의식을 가졌던 그가 생 레미에서는 힘찬 생장력을 가지고 하늘 속을 뚫고 오르는 측백나무를 주제로 하는 풍경에 열중하고

있다. 얼핏 보면 그는 격렬한 사나이로만 보이나 그것은 그의 일면일 뿐, 이 작품이 갖는 안정감, 섬세함, 조화, 억제는 또 다른 일면으로 부각된다. 고호 자신도 이 작품을 「내가 그린 가장 명석한 작품」이라고 부르고 있다.

1889년 6월 캔버스 油彩 72.5×91.5cm
런던 국립 갤러리 소장

저하게 관조하고 있는 것이다. 그는 항상 아름다움의 본질을 추구했다. 그러나, 그는 만족스러운 발견을 할 수 없었다. 「미래에 있어서는 하나의 예술이 존재하게 될 것이다. 그리고, 그 예술은 너무나 아름답고 너무나 젊은 예술이 될 것이다.」이러한 희망의 절규 가운데는 얼마나 비통함이 깃들고 있는 것일까. 그는 회화의 황금 시대를 바랐으며, 또한 준비하고 가능케 했다. 그러나, 그는 그것을 보지 못하리라는 것을 너무나 잘 알고 있었다.

자살은 광기를 막아준 것일까?

실리보다는 승리를 더욱 확신하고 있었기 때문에,

발견자이며 개척자였던 그에게 부과되고 있었던 것은 그의 뒤를 따라오게 된 예술가들에게 성공의 방법을 물려 주는 일이었다. 어떤 의미에서, 그는 그의 질병을 딛고 승리한 셈이었다. 왜냐하면, 그의 자살은 그의 광기를 막아 주었으니까. 그러나 그는, 그가 예감하고 있었던 새로운 예술을 창조하지는 못했다. 그는 그의 새로운 예술에 대한 예감을 감동적인 서신들 가운데서 표현하고 있다. 새로운 예술을 위한 순간은 아마도 아직 도래하지않고 있었기 때문이다.

그의 기교의 확실성은 그의 의지의 확실성과 대등한 것이었다. 그에게는 암중 모색이나 개작(改作) 같은 것은 없었다. 그의 풍경화나 초상화에는

최소한의 변경도 없었다. 그것은 마치 일본 판화의 방식대로 거의 언제나 캔버스 위에 직접 착수되었던 것이다. 그는 이런 글을 썼다. 「한 예술가가 위대하게 된다는 것은 자기 자신의 충동에 굴복하는 것에 의해서뿐만 아니라, 자신이 느끼고 있는 것과 자신이 실천할 수 있는 것을 분리해 주는 강철벽을 끈기있게 진행시켜 나감으로써이다.」라고. 그리하여, 반 고호는 결국 그를 기진맥진하게 만들어 버렸던 내적 투쟁을 표현한 것이었다.

그러나 인간은 죽는다고 하더라도, 작품은 영원히 남는다. 그리고, 현재의 그림은 대부분 그 작품을 통해서 탄생하게 된다. 반 고호가 출현했을 때, 자연주의 소설은 그 마지막 빛을 인상주의 위에 던져 주고 있었다. 그 무렵 전통적인 관습은 붕괴되고 있었으며, 또한 과거의 전통은 노쇠하여 죽어 가고 있었다. 세잔과 고갱과 더불어, 고호는 회화의 기교에 의문을 던졌으며, 그렇게 함으로써 20세기의 예술을 위한 길을 준비하고 있었다. 그는 교양있는 사회의 외모를 모방하거나 또는 그 사회의 취미를 만족시키기 위하여 그림을 그렸던 것이 아니라, 자신의 지성과 감성에 따라 세계를 재창조하기 위해서 그림을 그렸던 것이다. 세잔이 새로운 공간 개념에 관심을 가지고 있었으며, 그리고 고갱이 구성에 관심을 가지고 있었던 반면, 반 고호는 색채를 해방시키고, 또한 그 색채를 극한적인 밀도와 표현성까지 실천했다. 그의 캔버스 속에서는 색채가 도면을 보강하고 형태를 강조하고 리듬을 창조하고 있으며, 또한 균형과 깊이를 명확하게 표현하고 있다. 이것은 상징의 가치를 획득하고, 다시 그것은 눈에 대해서나 마찬가지로 영혼에 대해서 호소하고 있는 것이다. 즉 「색채로 '입체화법'의 현실주의적 관점에서 볼 때 부분적으로 진실하다는 것이 아니라, 어떤 감정을 암시하고 있는 것이다.」 그는 색채를 갑작스런 조화 속에서 원색 그대로 메마르게 그리고 공격적으로 사용했다. 또한 그는 철저한 솔직함을 가지고, 반음(半音)이나 음영(陰影) 없이 이따금 귀에 거슬리게, 또는 이따금 소리없이 색채를 사용한 것이었다.

작가 연보

반 고호 Vincent w. Van Gogh(1853~1891)

1853년 3월 30일, 네덜란드 브라반트 지방의 작은 마을, 흐르트 츤데르트에서 출생. 부친은 칼빈교의 목사이고, 고호는 장남인데 3명의 백부가 모두 화상이었다.

1857년(4세) 동생 테오토르, 5월 1일에 출생. 테오토르는 고호의 정신적 물질적 支柱로 일생을 지냄.

1859년(6세) 들라크로아, 코로, 쿠르베, 밀레 등에 의한 근대 회화전이 파리에서 열림.

1861년(8세) 마을 학교에 입학. 고호의 소년기의 생활과 모습은 누이동생이 쓴 「回想의 고호」 속에 아름답게 묘사되어 있다.

1863년(10세) 살롱 낙선전 열림. 들라크로아 사망, 시냑 출생.

1865년(12세) 프로빌의 기숙 학교에 입학, 69년까지 다님. 마네, 〈올랭피아〉를 살롱에 출품, 물의를 일으킴. 이때부터 마네를 중심으로 카페 게르보아에 바질, 드가, 세잔 등이 모임.

1867년(14세) 카페 게르보아의 모임 최성기(最盛期). 보나르, 바라든 출생. 앵그르, 테오토르 루소 사망.

1869년(16세) 7월 30일, 헤이그에 있는 구필 상회에 취직, 얼마 후 브류셀의 구필 지점으로 전임.

1872년(19세) 동생 테오토르와의 서신 왕래가 시작됨.

1873년(20세) 5월, 구필 상회 런던 지점으로 전임. 동생 테오토르, 고호의 전 근무처 구필 상회 브류셀 지점에 취직. 6월, 하숙집 딸에게 구혼했다가 거절당하자 정신적으로 큰 타격을 받음.

1874년(21세) 10월, 파리에 여행했다가 12월, 런던으로 귀임.

1875년(22세) 5월, 파리 본점으로 전임. 구필 상회의 점원들 및 고객들과 자주 싸움. 이때부터 성서를 탐독.

1876년(23세) 구필 상회에서 해고되자, 4월, 런던으로 건너가 어학 조교사로 일하다가, 7월에는 멘지스트파의 설교 조수가 됨.

1877년(24세) 1월~4월, 서점에 근무. 고호의 신앙심이 한층 돈독해져 목사가 되기로 결심. 5월 9일, 신학 공부를 하기 위해 암스테르담으로 감.

1878년(25세) 7월, 암스테르담 대학 신학부 입학 시험에 실패하자 실의에 찬 나머지 고향으로 돌아간다.

1880년(27세) 1월, 정처없이 길을 걷다가, 문득 화가 브르통을 방문하려고 했으나 그만둔다. 여름, 생애 중 가장 어둡고 불안했던 시기. 고호는, 살아나갈 길은 화가가 되는 길밖에 없다고 판단. 동생 테오에게 장문의 편지를 썼다.

1881년(28세) 4월부터 연말까지 에텐의 부모 곁에서 지냄. 부친이 화가가 되는 것을 반대. 케이라는 종매에게 실연당함. 12월 말부터 헤이그의 종형 화가 모브를 방문. 화가가 되기 위한 따뜻한 조언을 받으며 제작에 착수.

1882년(29세) 1월, 거리에 쓰러진 만취한 만색의 창부(娼婦), 크리스틴을 데려와 모델로 쓰면서 20개월 동안 동서 생활. 이때 화가 브라이트네르, 와이센부르프 등과 친하게 지냄.